旗標出版股份有限公司

U0058334

●看懂平面、網頁及廣告設計的奧秘

這個設計好在哪？ 2

46 Questions
to master
graphic design

做設計前，請先答對這 46 個問題！

Hiroshi Hara · Akiko Hayashi · Kumiko Hiramoto · Junya Yamada　著　　謝爾鎂　譯

SE
SHOEISHA

感謝您購買旗標書，
記得到旗標網站
www.flag.com.tw
更多的加值內容等著您…

<請下載 QR Code App 來掃描>

● FB 官方粉絲專頁：旗標知識講堂

● 旗標「線上購買」專區：您不用出門就可選購旗標書！

● 如您對本書內容有不明瞭或建議改進之處，請連上旗
標網站，點選首頁的 聯絡我們 專區。

若需線上即時詢問問題，可點選旗標官方粉絲專頁留
言詢問，小編客服隨時待命，盡速回覆。

若是寄信聯絡旗標客服 emaill，我們收到您的訊息後，將
由專業客服人員為您解答。

我們所提供的售後服務範圍僅限於書籍本身或內容表
達不清楚的地方，至於軟硬體的問題，請直接連絡廠
商。

學生團體	訂購專線：(02)2396-3257 轉 362
	傳真專線：(02)2321-2545
經銷商	服務專線：(02)2396-3257 轉 331
	將派專人拜訪
	傳真專線：(02)2321-2545

國家圖書館出版品預行編目資料

這個設計好在哪 2：做設計前，請先答對這 46 個問題！/
Hiroshi Hara・Akiko Hayashi・Kumiko Hiramoto・
Junya Yamada 作. 謝薾鎂 譯 -- 臺北市：
旗標, 2016 . 01 面；公分

ISBN 978-986-312-319-4 (平裝)

1. 平面設計

964 105000009

作　　者／Hiroshi Hara・Akiko Hayashi・
　　　　　Kumiko Hiramoto・Junya Yamada
翻譯著作人／旗標科技股份有限公司
發 行 所／旗標科技股份有限公司
　　　　　台北市杭州南路一段15-1號19樓
電　　話／(02)2396-3257(代表號)
傳　　真／(02)2321-2545
劃撥帳號／1332727-9
帳　　戶／旗標科技股份有限公司
監　　督／楊中雄
執行企劃／蘇曉琪
執行編輯／蘇曉琪
美術編輯／林美麗
封面設計／古鴻杰
校　　對／蘇曉琪

新台幣售價：280 元
西元 2021 年 1 月初版 9 刷
行政院新聞局核准登記-局版台業字第 4512 號
ISBN 978-986-312-319-4
版權所有・翻印必究

もっとクイズで学ぶデザイン・レイアウトの基本
Motto Quiz de Manabu Design/Layout no Kihon
Copyright © 2015 by Hiroshi Hara, Akiko Hayashi,
Kumiko Hiramoto, Junya Yamada.
Original Japanese edition published by
SHOEISHA Co.,Ltd.
Complex Chinese Character translation rights
arranged with SHOEISHA Co.,Ltd.
through TUTTLE-MORI AGENCY, INC.
Complex Chinese Character translation copyright
© 2018 by Flag Technology Co., Ltd.

本著作未經授權不得將全部或局部內容以任何形
式重製、轉載、變更、散佈或以其他任何形式、
基於任何目的加以利用。

本書內容中所提及的公司名稱及產品名稱及引用
之商標或網頁，均為其所屬公司所有，特此聲明。

旗標科技股份有限公司聘任本律師為常年法律顧
問，如有侵害其信用名譽權利及其它一切法益者，
本律師當依法保障之。

林銘龍 律師

序

一般而言，學設計的普遍方法，是以專門設計書或解說用書為基礎，有系統地學習各種設計原則。而本書則是藉由比較「好設計」與「囧設計」，透過問答形式，讓讀者實際思考哪個設計比較好（比較不好）、為什麼好（為什麼不好）的方式，以累積設計能力的一本書。作為 2014 年 5 月出版之《這個設計好在哪？設計人一定要答對的 55 個問題》的續集，原班人馬的筆者群在慶賀續集出版計畫之際，也為了出題而絞盡腦汁。

其實，對我們這些設計師而言，製作「囧設計」是非常困難的。如前面所述，我們都是有系統地學會設計原則，並且落實到實務的設計流程中，這些反覆運用的原則早已滲透在我們的日常裡。所以在製作囧設計時，握著滑鼠的手總是不由自主地「遵循原則」而擅自動作，怎麼樣都無法做出囧設計啊…！

但是，既然好設計一定有理由，囧設計必定也有其原因。透過本書的範例，讀者可學會如何揪出破壞設計的囧原因，並實際做做看。一般我們不會去思考囧設計的作法，但就結果而言，其實這也是非常好的訓練。

因此，希望讀者在閱讀本書時，不要只是找出正確答案，也必須同時追究「為什麼好」與「為什麼不好」的原因。接觸囧設計，可更進一步體認好設計的理由，也是學習設計的捷徑。本書若能對你有所幫助，我們將深感榮幸。

作者群代表
Hiroshi Hara

目錄

↓

1 版面構成

2 文字

3 色彩

4 圖像

5 網站與DTP

1

版面構成

以商務類的設計為例

01

Q 「建案展銷會」的海報，
何者符合需求？請說明原因。

難度：★ ★　Design & Text = Hiroshi Hara

> **提示** 設計的目的是「促進到訪率」。

A

B

GOOD

✓ 理由 1
何時、何地、舉辦目的都能一目了然。

✓ 理由 2
將照片放大配置，給人親臨現場的感覺。

NG

✗ 理由 1
無法一眼看懂廣告的目的。

✗ 理由 2
照片經過加工處理，無法據實提供資訊。

POINT

迷失設計目的，
會讓成果產生偏差

做設計最重要的，是明確的「目的」。具體來說，就是確實定出 Who（誰）、When（何時）、Where（何地）、What（做什麼）、Why（為何）、How（怎麼做）、How much（用多少預算），亦即所謂的「5W2H」。設計前若不先決定好目的，就無法正確地將訴求傳達給目標對象。若希望讓更多人到訪參觀，主題或照片就必須清楚表達活動相關訊息，具體的時程與場地也必須簡明扼要。如果過於追求美觀，而忘卻原本設計的目的，小心會讓設計應有的功能蕩然無存。

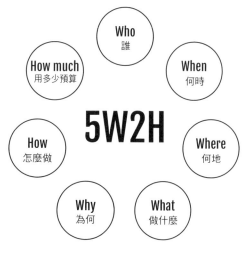

把「5W2H」放在心上，讓設計目的更加明確吧！

哪張設計能吸引目標對象？
請說明原因。

難度：★ ★　Design & Text ＝ Hiroshi Hara

※ 譯注：設計主題是「以高階管理職務為目標的頂尖管理人員研修」。

A

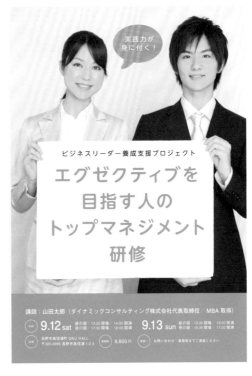

B

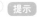 提示 是什麼樣的人需要來受訓聽課？試著想像看看吧！

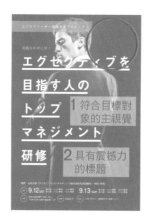

GOOD

✓ **理由 1**
意識到目標對象，而使用野心勃勃的形象。

✓ **理由 2**
用一針見血、具震撼力的標題表達訴求。

NG

✕ **理由 1**
無特定目標對象的設計。

✕ **理由 2**
用色、字體、物件給人溫和感，呈現的形象與內容有所差距。

POINT

要設計給誰看？
請明確地決定吧！

做設計時，「為誰」而設計這點很重要。必須從性別、年齡、家族背景、嗜好、出生地等各種層面來探討目標對象。如果設計時忽視了目標對象，不僅無法正確傳遞資訊，也會因不符形象而導致訴求力低落。另外，目標對象若定義得太廣，不僅無法打動主要目標族群，更甚者還可能使他們敬而遠之，請多留意。在 NG 範例中，呈現出來的是任誰皆可輕鬆受訓的氣氛，並不符合「以頂尖為目標！」這類充滿野心的人的需求。即使符合目標對象的人注意到此廣告，也會覺得「這個不適合我」吧！

定出目標對象，即可付諸於具體的主視覺形象。

難度： ★ ★ Design & Text = Junya Yamada

A

B

 提示 資訊彙整做得比較好的是哪一張？

B

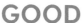

GOOD ↓

✓ 理由 1
資訊依類別各自整合，形成有秩序的編排。

✓ 理由 2
資訊具有優先順序，能夠簡明扼要地傳達給觀看者。

NG ↓

✗ 理由 1
空白處也填滿文字內容，資訊顯得分散。

✗ 理由 2
資訊的優先順序曖昧不明，無法確定何者是最重要的。

POINT

替資訊劃分優先順序，加以排序吧！

製作平面廣告時，如何將商品名稱和標語等文宣、照片與插圖編排得易讀美觀，同時達到訴求效果，這點非常重要。作品裡包含的資訊愈多，該從何下手的煩惱就相對增加。著手編排前，先將資訊理出順序，可輔助作業順利進行，讓版面編排得有條不紊；將文字連同圖像，先決定出最想傳達的資訊，再替所有資訊加以排序；排序時也要同時做分類。完成排序、分類的工作後，請先決定主要資訊的編排位置，再配置其他資訊。此階段的重點，在於將資訊依類別彙整出各自的區域，再按排序順位縮小比例，增添輕重強弱。

主視覺
商品視覺·標語

　選ばれる総合力

排序 1
商品 LOGO

Customer Management Software
CUSTOMANAGEPRO

排序 2
標題
説明文

顧客管理ソフトの真打ち登場

排序 3
其他資訊

排序 4
公司名稱
洽詢資訊
etc.

 株式会社トリコソフト
ご購入・資料請求はコチラへ　http://www.tricotsoft.co.jp

區分要素、決定優先順序，可讓作業更有效率。

04 商務雜誌的內頁，何者適當？請說明原因。

難度： ★　Design & Text = Junya Yamada

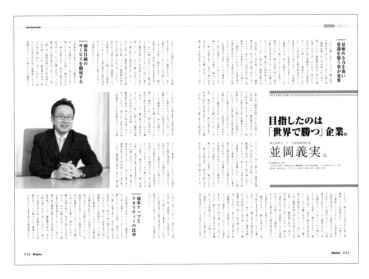

A

B

 提示 整齊協調的版面是哪一張？

1 文字區塊的間距固定
且恰當

目指したのは
「世界で勝つ」企業。
並岡義実

2 標題周圍有
適度留白

1 文字區塊的間距不一

目指したのは
「世界で勝つ」企業。
並岡義実

2 標題周圍的間距
缺乏規則性

GOOD

NG

✓ **理由 1**
所有文字區塊的間距一致，且處理得宜。

✓ **理由 2**
標題周圍的間距較寬，藉此營造留白，版面
給人舒適感。

✗ **理由 1**
文字區塊的間距不一致，版面秩序也欠佳。

✗ **理由 2**
標題周圍的要素間距沒有規則，顯得雜亂無章。

POINT

讓間距整齊一致，
賦予版面條理秩序

以文字為主體的跨頁版面，必須花心思營造出
視覺上無壓迫感、能夠輕鬆閱讀的設計。如果
隨意配置文字與圖像，就無法衍生出秩序感。
此時必須分欄編排，也就是準備多個區塊，讓
文字在其中流排的手法。讓區塊的大小（直排
時的高度，橫排時的寬度）、區塊與圖像的間
距固定，不僅可提升可讀性，也能讓版面整齊
協調。不過，光是讓所有間隔一致，也並非完
全正確。這個範例中，就刻意讓標題周圍的間
距比其他地方寬。這是為了營造留白以突顯標
題，避免做出令人感到拘束的狹隘版面。

替間距加上顏色的示意圖。
紅色部分的間距相同，藍色
部分則刻意加寬間距，調整
整體的平衡。

標題周圍使用相同間距的
例子。版面給人拘束感。

05

介紹多位商業領導人的報導。
何者有統一感？請說明原因。

難度：★ ★ ★　Design & Text = Akiko Hayashi

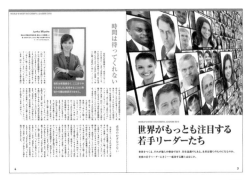

A

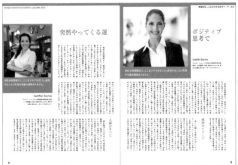

B

提示　將人物平等處理的是哪一張？

GOOD

NG

✓ **理由 1**
題材的人物採平等的處理方式，容易對照閱讀。

✗ **理由 1**
人物照片有各種大小，處理方式不平等。

✓ **理由 2**
文字量幾乎相同，每個人物的相關報導內容也沒有差別待遇。

✗ **理由 2**
標題、圖説的處理方式缺乏統一感。

POINT

具同等地位的題材，
避免表現出不公平感

以「活躍於世界舞台的年輕領導人」為題材的報導，若採取一人一頁的編排時，請注意不管排序順位如何，每篇人物報導都必須同等處理。如果想改變照片的大小或長寬比也 OK，但務必維持相同的面積。另外，文字量若不同也會失衡，建議每 5 頁左右採相同格式會比較保險。

如 1、2、3、4 般，面積不變，僅改變長寬比例，即可衍生出多種變化版面。

格式一樣時，以名冊風格來介紹多位人物，不僅容易理解，也易於對照閱讀。在 NG 範例中，照片大小不同，文字量也有差異，這種分頁編排方式會讓每篇人物報導有差距感，無法表現出同等的地位。

難度： ★ ★ Design & Text = Akiko Hayashi

提示 設計具統一感的是哪一張？

B

GOOD

✓ 理由 1
整體用色具統一感。

✓ 理由 2
以基本的設計形狀統一整個版面。

NG

✕ 理由 1
基本色調與統計圖表的用色不協調。

✕ 理由 2
直線的設計概念,與統計圖表的形狀不相稱。

POINT

不只用色,
連設計形狀都要統一

讓設計呈現統一感非常重要。首先來看色調與配色。A 和 B 兩例的基底皆以藍、白為基調,是具清潔感的配色。但是在 NG 範例(A)中,統計圖表的色調與基底的色調完全不相稱。統計圖表所使用的顏色,與基底清爽的藍色相比,顯得非常厚重。統計圖表的形狀也是,使用了圓角、陰影與漸層,與簡潔俐落的基本設計概念背道而馳。請比照範例 B,設法讓設計要素也採用符合整體設計概念的色彩與形狀。

何者與直線的設計相稱,一目了然。

哪張投影片比較容易理解？
請說明原因。

難度： ★ Design & Text ＝ Kumiko Hiramoto

新商品　3つの特長

● 特長1 ⋯ 軽くて丈夫
世界最小最軽量（2015年7月21日付け）

● 特長2 ⋯ 省エネ効率30％UP
従来商品にくらべ約30％省エネ効率がUP(当社比)

● 特長3 ⋯ 豊富なカラーバリエーション
20代～30代の学生・社会人を意識したカラー展開

A

新商品　3つの特長

特長
1
軽くて丈夫
世界最小最軽量（2015年7月21日付け）

特長
2
省エネ効率30％UP
従来商品にくらべ約30％省エネ効率がUP(当社比)

特長
3
豊富なカラーバリエーション
20代～30代の学生・社会人を意識したカラー展開

B

 提示 重點清楚易懂的是哪一張？

新商品　3つの特長

1 重要資訊條理清楚

特長 **1** 軽くて丈夫
世界最小最軽量（2015年7月21日付け）

2 視覺辨識度佳

特長 **2** 省エネ効率30%UP
従来商品にくらべ約30%省エネ効率がUP(当社比)

特長 **3** 豊富なカラーバリエーション
20代～30代の学生・社会人を意識したカラー展開

1 字級缺乏
層級之分　新商品　3つの特長

● 特長1　…　軽くて丈夫
世界最小最軽量（2015年7月21日付け）

● 特長2　…　省エネ効率30%UP
従来商品にくらべ約30%省エネ効率がUP(当社比)

● 特長3　…　豊富なカラーバリエーション
20代～30代の学生・社会人を意識したカラー展開

2 標題與本文無明顯區別

GOOD ↓

理由 1
重要資訊寫得最大，給人深刻的印象。

理由 2
視覺上很容易掌握 3 項特長的內容。

NG ↓

理由 1
字體大小完全相同，無法對重點留下印象。

理由 2
標題的分隔線也用在本文，使得標題與本文
的區別曖昧不明。

POINT

替編排增添強弱層次吧！

簡報用的資料，必須具備「瞬間傳遞事物主
旨」的功能。為了讓觀眾不必細讀就能直覺
地掌握主旨，必須將資訊分出強弱，並且讓
整體設計依資訊強弱來表現出層次感。

在 GOOD 範例中，開頭的「標題」與「本
文」區域有明顯分別，文章的編排帶有層
次；本文中的重點文字最大，補充説明文字
則較小，字級有大小差異，讓重點能夠自然
地映入眼簾。

這類「要素大小的比例差異」稱之為「躍動
率（跳動率）」。控制躍動率，是清楚傳遞重
要關鍵字的有效設計技巧。

標題區

本文區

標題區與本文區
的大小具有強弱
層次，讓視線集
中在大區域中。

なぜデザインに
メリハリが必要か？

躍動率的設計手法可活用於
各式媒體。當資訊量多時，
高躍動率的標題可輔助讀者
掌握概要。

難度： ★ ★ Design & Text ＝ Kumiko Hiramoto

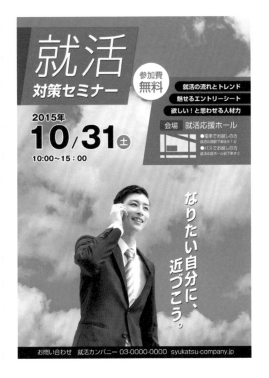

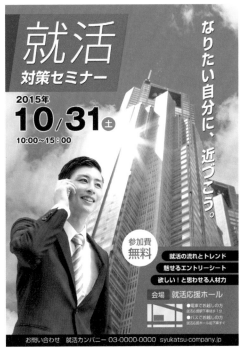

提示 版面具穩定感的是哪一張？

B

GOOD ↓

NG ↓

✓ **理由 1**

下半部具有份量，是具有穩定感的版面編排。

✓ **理由 2**

沿著視覺動線編排要素，能夠輕鬆掌握資訊。

✗ **理由 1**

無謂的留白過多，使版面編排不太穩定。

✗ **理由 2**

要素都集中在上半部，沒有考慮到視覺動線。

POINT

重視平衡的設計，
請活用三角構圖吧！

「三角構圖」是指讓版面的下側具有份量的三角形構圖，可表現出穩若泰山的安定感。在 GOOD 範例中，為了表現出對活動的信賴感與對未來的安心感，因而採用三角構圖。在 NG 範例中，則使用了所謂的「倒三角構圖」，而缺乏穩定感，故不適用於本案例。不過，倒三角構圖雖然缺乏穩定感，但相反地可表現出不安與緊張氣氛。

另外，一般而言，人眼在觀看海報和傳單時，視覺動線會自然呈現「Z 字形」。這裡的 GOOD 範例便是沿著視覺動線配置要素，而三角構圖是將要素整合在下半部，因此也適用於沿視覺動線編排的版面。

三角構圖與倒三角構圖。三角構圖的平衡感較佳。

Z 字形是代表性的視覺動線法則。請善用此法則，巧妙地引導視線吧！

難度：★ ★ ★ Design & Text = Hiroshi Hara

提示 請試著在版面上畫出對角線，比較看看重量的平衡吧！

1 在對角線上配置照片平衡感佳

2 照片尺寸的平衡拿捏得宜

1 整張版面沒有取得平衡

SERVICE LINEUP

2 照片尺寸的平衡感不佳

GOOD

NG

✓ **理由 1**
依對角線來配置照片，版面平衡拿捏得宜。

✗ **理由 1**
重心、平衡感皆差，整張版面不安定。

✓ **理由 2**
照片尺寸有大小之分，衍生出絕妙的平衡感。

✗ **理由 2**
相同尺寸的照片太多，缺乏層次感。

POINT

試著拉出對角線，依對角線配置吧！

要讓設計取得平衡，就要意識到版面的重心在哪裡。版面就像一個保持平衡的天平，只要在相對位置配置相同重量的要素，即可取得平衡。請替版面拉出對角線，先在其中一邊配置大要素，再於相對位置配置等重的要素（相同面積的要素、或是多個小要素），藉此保持兩者的平衡。像這樣意識到重心，可替版面營造出舒適的張力。NG 範例的照片雖然也在對角線上，但不良的配置使得重心偏移，有必要將同面積的 3 張照片，以 1：2 的重心重新調整平衡。不過，照片本身的色彩與密度也會影響重量感，因此也會遇到單憑面積無法決定的情況，此時請綜觀整個版面來判斷吧！

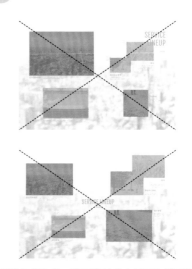

以對角線為界，即可清楚看出是否取得平衡。

難度： ★ ★ Design & Text = Hiroshi Hara

A

B

提示 對繪畫與照片而言，何謂良好的「構圖」原則，你知道嗎？

A

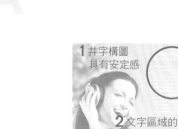

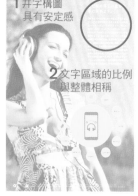

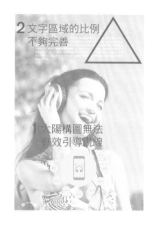

GOOD

NG

✓ **理由 1**

井字構圖具有安定感，同時還具有引導視線的效果。

✗ **理由 1**

主體在中間的構圖可集中視線，但會讓視線較難移動至周邊資訊上。

✓ **理由 2**

文字區域也使用井字構圖的比例，版面呈現統一感。

✗ **理由 2**

文字區塊的比例不佳。

POINT

善用井字構圖，營造出平衡協調的美觀設計

「井字構圖」是將版面縱橫皆分割成 3 等分，再於交界處配置重點要素，不僅可有效引導視線，還能衍生美觀的緊湊感。此構圖法不只用於設計，也是繪畫與攝影中常見的技法。若將主體置於中心，也就是所謂的「太陽構圖」，會讓視線較難從中心移開，或是搞不清楚接下來該看哪裡，此時可採用井字構圖來避免上述情況。依井字構圖法配置主視覺照片，會在對角處產生空白，在空白處配置標題等要素，即可取得平衡。另外，使用此 3 × 3 井字網格產生之矩形的比例，作為圖像、照片或文字組的區塊比，也是很有效的手法。只要讓配置要素具備相同比例，就能輕鬆替版面營造出協調性喔！

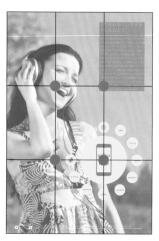

在線條交界處配置重點要素，形成平衡協調的構圖。

✏ 難度： ★ Design & Text = Junya Yamada

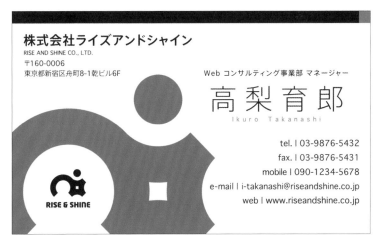

提示 資訊經過整理的是哪一張？

答案

A

GOOD ↓

✓ 理由 1
活用留白,給人清潔感與穩重感。

✓ 理由 2
資訊經過整理,版面顯得條理分明。

NG ↓

✗ 理由 1
填滿空間、毫無空隙地配置要素,會給人壓迫感。

✗ 理由 2
文字段落的對齊方式不一致,給人散漫的印象。

POINT

善用留白

像名片這類尺寸小又有大量文字的印刷品,通常會以為只要文字夠大就容易讀,其實不可一概而論。正因為版面有限,若字級過大、缺少空隙,反而容易變成雜亂的版面。即使是小字級,只要有效運用留白,仍可完成容易閱讀的清爽設計。在寬敞的留白中配置文字,會讓文字更有存在感,同時具有讓視線自然停留的效果。除此之外,還將相關資訊群組化後配置,藉此營造出高密度的部分。要讓留白發揮效用,與密集部分之間的平衡拿捏格外重要。留白多的寬敞設計,可營造出具高級感的沉穩印象;留白少的高密度設計,則會給人活潑的感覺。請依題材靈活運用吧!

運用寬敞的留白來強調名字與公司的 LOGO,具視覺引導的效果。

下面的 4 張照片，
分屬 A～D 中的何種構圖？

①

②

③

④

A　　太陽構圖
B　　井字構圖
C　　對稱構圖
D　　對角線構圖

mini Q02

規律

Design & Text = Junya Yamada

下面的 4 種版面，
是帶有規則變化的編排。
它們分屬 A、B、C、D 何種類型？

① ② ③ ④

A 視覺引導
B 突顯部分區域
C 確保視認性
D 表現熱鬧氣氛

下面的 3 張圖都是同一人物的名片。
1、2、3 若依層次感來排序，
由強到弱的排列順序是？

mini Q04
網格

Design & Text = Kumiko Hiramoto

下圖是某個版面的編排範例。
想在背景照片上配置大標題與引言時，
依哪個網格來配置會比較適當？

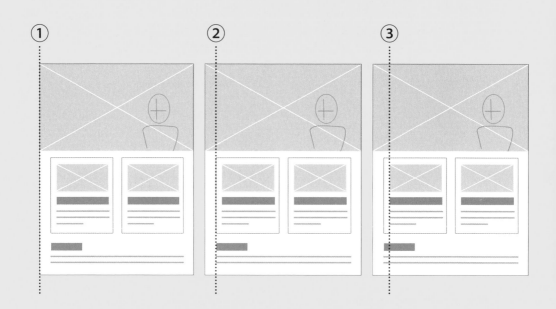

A01

① → B
井字構圖

② → D
對角線構圖

③ → A
太陽構圖

④ → C
對稱構圖

太陽構圖，是把主體放在中間的構圖，可呈現安定感，讓視線集中在中央，但相反地，視線較難移動到其他部分；對角線構圖是依對角線來配置，故可營造安定感與動態感；井字構圖是將畫面縱橫分割成 3 等分，於交界處配置主體，可表現良好的平衡性；對稱構圖則是上下左右對稱的構圖，可表現排列與景深。

A03

③ → ① → ②

名片必須在有限空間中編排大量要素，若能善用對比，可讓設計更容易辨識。② 的字級、空間與配色缺乏對比，整體毫無層次可言；① 和 ③ 的文字大小有對比及適度的留白，公司名稱、職位、姓名、住址等皆可獨立辨識。將 LOGO 放大、中英文住址左右分開配置也有不錯的效果。尤其是 ③ 在住址部分加上背景色，能使對比更明顯。

A02

① → C
② → A
③ → D
④ → B

版面編排需要秩序，如果是毫無空隙、缺乏變化的編排，不僅不容易閱讀，也會給人無趣感。替段落與留白等「空間」、文字與圖像等「尺寸」增添規則變化，除了可提升易讀性，還能讓編排更豐富多元。

A04

②

要做出易讀的版面編排，文字、圖像等各要素的端點都需要整齊排列。本例的版面設計，是如右圖般分成上、中、下 3 個區域。讓這 3 個區域工整對齊，版面即可給人清爽易讀的印象。因此，將下面 2 區塊以左邊為基準對齊的 2 號版面，是最適當的編排。即使元素沒有邊框，也請試著想像看不見的框線，花心思將版面排列整齊吧！

文字

以傳統保守風的設計為例

難度：★ ★ Design & Text = Junya Yamada

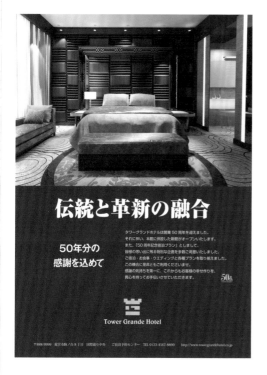

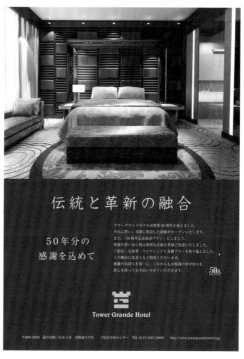

 提示 請注意字體具備的形象。

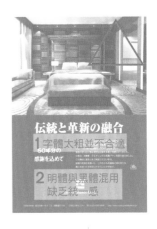

GOOD ↓

✓ **理由 1**
使用雅致的明體,且文字間隔寬敞。

✓ **理由 2**
藉由抑制文字躍動率,賦予沉穩的印象。

NG ↓

✗ **理由 1**
標語的字體太粗,庸俗的形象不符合需求。

✗ **理由 2**
混用明體與黑體字,整體欠缺統一感。

POINT

根據處理的主題
慎選字體與字級

即使是相同的版面,也會因字體的種類、字級、間距、行距等差異,而大幅改變視覺印象。要讓設計呈現穩定感,必須讓字體與文字處理符合主題內容。中文字體大致可區分為「明體」與「黑體」,英文字體則可大致區分為「有襯線字體」與「無襯線字體」。其他還有「書寫體」或「手寫體」等各種形狀的字體。字體具有各式各樣的形象風貌,一般來說,明體、有襯線字體、書寫體,會給人「傳統」、「高級」等感覺,黑體、無襯線字體、手寫字體,則帶有「輕鬆」、「親切感」等形象。此外,文字的粗細也會改變印象,粗字體感覺「厚實」、「穩重」,細字體則是「輕巧」、「溫和」。

請依形象需求,挑選符合的字體與粗細。

Q **13** 「COLOR DRESS FAIR」的傳單，何者容易閱讀？請說明原因。

難度：★★ Design & Text = Akiko Hayashi

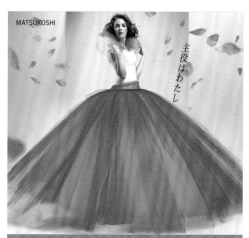
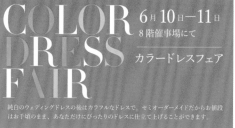

A

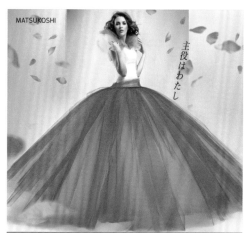
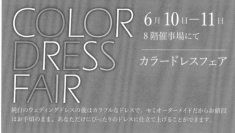

B

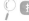 提示 請注意主題選用的英文字體與處理方式。

B⁺

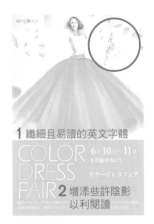

1 纖細且易讀的英文字體

COLOR DRESS FAIR

2 增添些許陰影以利閱讀

GOOD ↓

✓ **理由 1**
主題的英文字，選用了筆劃纖細均等且容易閱讀的字體。

✓ **理由 2**
主題為求突顯而做了額外處理。

1 難閱讀的英文字體

COLOR DRESS FAIR

2 在深色背景中難以閱讀的文字顏色

NG ↓

✗ **理由 1**
標題的英文字，有部分會埋沒在背景中，而變得難以閱讀。

✗ **理由 2**
深色背景的文字用色欠缺考量。

POINT

要用心處理文字的可讀性
避免給人難以閱讀的感覺

設計宣傳單，最重要的就是瞬間的視覺印象。以本例來說，兩者都把文字配置在紅色背景中，視覺效果十足。但是，文字是否變得不太清楚呢？先來看 NG 範例吧！COLOR DRESS FAIR 選用的字體漂亮且符合主題，但直粗橫細的特徵，放在深色背景上，細線會埋沒在背景色裡，讓人只看得見粗線，使英文字母變得難以辨識。反觀 GOOD 範例，雖然是細字體，但由於直、橫的筆劃粗細沒有太大變化，顯得清晰易讀。此外，文字還稍微加上與背景同色系的陰影，讓可讀性更加提升。總結來說，在深色背景上安排文字時，務必多下點工夫處理。

如上圖在文字下加入柔邊文字，也能增加可讀性。不過使用時也請務必考量到整體概念。

14

報導性廣編稿，何者較不會讓讀者感到排斥？請說明原因。

難度：★★★　Design & Text = Akiko Hayashi

 提示　哪一張呈現溫和親切的氣氛？

1 本文使用明體 給人溫和的印象

2 本文使用明體 具有律動感

1 本文使用黑體 給人嚴肅印象

2 本文使用黑體 感覺文字量很多

GOOD ↓

✓ 理由 1

本文使用明體，給人溫和的印象，能夠激發閱讀興趣。

✓ 理由 2

本文使用明體，呈現律動感，避免衍生閱讀壓力。

NG ↓

✗ 理由 1

本文使用黑體，給人嚴肅拘謹的印象，易讓讀者敬而遠之。

✗ 理由 2

本文使用黑體，感覺文字量很多。

POINT

設法激發閱讀意願
避免衍生閱讀壓力

將訴求內容以讀物形式呈現的報導性廣告（廣編稿），重要的是設法激發讀者閱讀興致，使其讀到最後。首先，應避免讓人產生「好像很艱澀」、「文字太多」的感覺。NG 例的本文使用黑體，與 GOOD 例相比顯得嚴肅。此外，比起明體，黑體的文字粗細幾乎相同，視覺上缺乏律動感，易給人單調的印象。如 GOOD 例般使用明體，視覺較柔和且兼具律動感，可輕鬆無壓力地閱讀內容。

若使用細的黑體，可抑制嚴肅的形象，但由於文字大小幾乎相同，多少還是會有壓迫感。

明體也有很多種，請根據內容選用吧！

難度： ★ Design & Text = Kumiko Hiramoto

提示 試著觀察使用的字體吧！

B

GOOD ↓

✓ **理由 1**
文字間隔寬，呈現清爽舒適的版面。

✓ **理由 2**
挑選的字體符合潮流趨勢。

NG ↓

✕ **理由 1**
文字間距過密，感覺擁擠。

✕ **理由 2**
行首沒有對齊，視線無法固定。

POINT

利用寬字距營造美觀視覺

黑體具備親切感與易讀性，堪稱平面設計中最受歡迎的字體。但是，為求易讀性及震撼力而選用粗的黑體，小心可能會顯得庸俗。本次的範例，便是在發揮黑體的易讀性之餘，同時展現高度品味與質感。作法就是設定寬闊的字距，使其與留白多的編排自然融合，營造清爽美觀的形象。字體也符合潮流趨勢，不會給人過時感。此外，對齊方式不採置中對齊，而是藉由靠左對齊來提升易讀性。範例中使用的字型，是最近極具代表性、日文 OS 內建的「游コジック」字型。就算沒有昂貴的字型，只要留意字距與留白等細節，仍可讓設計更臻完美。

相同字體也會因字距而產生不同感覺。
字距較寬者，訊息感較為強烈。

通常長篇文章用明體會比較容易閱讀，若改用黑體，只要適當調整行距與字距，也可確保易讀性。

古典音樂會的 CD 封面，何者
感覺較洗鍊？請說明原因。

難度： ★ ★ Design & Text = Kumiko Hiramoto

提示 試著觀察文字的用法吧！

B

GOOD ↓

✓ **理由 1**

無襯線字體與有襯線字體適得其所地搭配，替設計增添層次感。

✓ **理由 2**

文字編排謹慎周全。這份嚴謹的秩序感，能更加強化嚴肅的形象。

NG ↓

✕ **理由 1**

過粗的黑體與古典氣氛不搭。

✕ **理由 2**

留白與段落對齊等文字編排處理得過於草率，無法給人洗鍊的感覺。

POINT

挑選英文字體時
請依文字形象來挑選吧！

英文字體可大致區分為「有襯線字體」與「無襯線字體」。中文的明體屬於「有襯線字體」，黑體則屬於「無襯線字體」。古典傳統風的設計雖然以有襯線字體為主，但是與其全部統一使用有襯線字體，不如適得其所地搭配無襯線字體，既可避免過於復古，還可增添層次感。無襯線字體包含各式各樣的種類，請依整體氣氛挑選吧！範例中，為避免破壞纖細的形象，而選用了奢華感的無襯線字體。時程與場地等文字，則使用了粗細與風格帶有變化的字體，讓資訊更添吸引力。此外，各行的左右兩側工整對齊、行距與留白的均等處理等細心的文字編排，讓整體設計更貼近傳統嚴謹的形象。

有襯線字體	無襯線字體
Times	**Arial Black**
TRAJAN	Helvetica
Baskerville	Futura

代表性的有襯線與無襯線字體。
請根據設計方針來挑選吧！

Museo Slab

KELSON SANS

glover

英文字體的流行趨勢是「埃及風格」（Slab-Serifs），以及細長型的無襯線字體。極細的無襯線字體也很受歡迎。

難度： ★ ★ Design & Text = Hiroshi Hara

提示 試著比較文字與文字之間、行與行之間的留白平衡吧！

答案

1 適當的字距

2 行距也恰當

1 字距鬆散

2 行距過密

GOOD ↓

✓ 理由 1

調整成適當的字距，賦予整合感。

✓ 理由 2

行距也帶有適當的距離，可心平氣和地閱讀文章。

NG ↓

✗ 理由 1

字距鬆散，給人有氣無力的感覺。

✗ 理由 2

行距過密，給人非常狹隘的感覺。

POINT

改變字距與行距
就能改變整體氣氛

文字要美觀易讀，「字距」與「行距」很重要。調整字距與行距，讓文字工整對齊吧！調整字距，是指調整文字與文字之間的距離，藉此取得視覺平衡。文章若缺乏適當的字距，視覺上會顯得零散、缺乏統整性，因此請逐一調整字距，使其呈現良好的視覺平衡。另外，調整好字距後，有時也須進一步調整本文的間距。緊密的本文可表現緊張感，寬鬆的本文則可表現舒適的印象。

行距過密，容易讓人讀錯行；相反地，行距過鬆，則會讓人覺得冗長。整體的文字量，不單純取決於行高這類制式原則，還須根據意義與內容，以目測方式進行調整。

用「緊密」表現緊張感

> いま、世界中のトレッカーを魅了する
> 雄々しき白馬連峰。

用「寬鬆」表現舒適感

> カメラを持ってでかけよう。
> 八方池トレッキング

也須根據文章意義與內容作調整。

難度：★ Design & Text = Hiroshi Hara

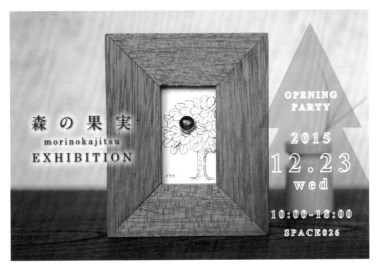

 提示 哪一張的裝飾表現無損整體的風格？

GOOD ↓

✓ 理由 1
提升可讀性的陰影，視覺效果清爽典雅。

✓ 理由 2
描邊文字的邊線也調整為容易閱讀的粗細。

NG ↓

✗ 理由 1
光暈過於搶眼，欠缺優雅氣氛。

✗ 理由 2
描邊文字的邊線太粗，破壞了文字結構。

POINT

文字的裝飾
足以翻轉視覺印象

文字裝飾方法各色各樣，例如：框線、陰影、光暈、浮雕，以及「對話框＋陰影」、「描邊文字＋陰影」、「雙層描邊文字」… 等組合用法。裝飾雖然可突顯文字，但若裝飾過度，小心會破壞設計的氣氛。範例使用的手法，是只用輪廓線裝飾文字的「描邊文字」。用線條表現文字，文字的形狀會隨之改變。若不謹慎決定字體、字級、線條粗細，小心會破壞文字結構，影響可讀性。

主要的文字裝飾種類

| 無裝飾 |
| 描白邊文字 |
| 空心文字 |
| 陰影文字 |
| 光暈 |

組合運用範例

| 描白邊＋陰影 |
| 雙層空心文字 |
| 空心文字＋陰影 |

主要的幾種裝飾文字種類，也可組合運用。

Q 19 品酒活動的 DM，何者適當？請說明原因。

難度：★★ Design & Text = Junya Yamada

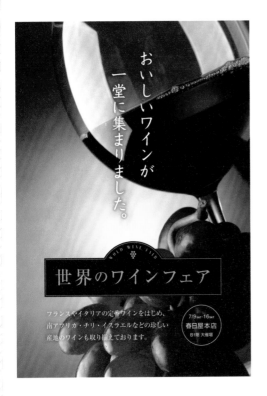

A

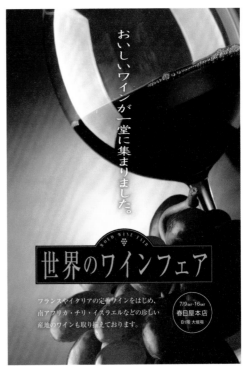

B

（圖中文字）
おいしいワインが一堂に集まりました。
世界のワインフェア
WORLD WINE FAIR
フランスやイタリアの定番ワインをはじめ、南アフリカ・チリ・イスラエルなどの珍しい産地のワインも取り揃えております。
7/9SAT-16SAT
春日屋本店
B1階 大催場

提示 試著觀察字體的形狀吧！

GOOD

✓ 理由 1
文字邊框和文字之間有充分的留白，視覺協調平衡。

✓ 理由 2
替兩行標語設定了適當的字級，讓人聯想到高級感。

NG

✗ 理由 1
塞滿邊框的文字雖然大而醒目，但是缺乏舒適感，無法融入整體設計。

✗ 理由 2
標題過度使用細長字與扁平字，破壞了文字的美感。

POINT

謹慎使用細長字與扁平字

多數排版、繪圖軟體，皆能透過變更水平比例或垂直比例來改變文字形狀。例如變更寬度而拉長的「細長字」、變更高度而壓扁的「扁平字」。當需要調整標題或 LOGO 的均衡性，或是非得在固定範圍內編排文字時可使用。前者的情況，大多是為了修飾組合不同字體造成的形狀差異；後者的情況，則是為了將大量文字在不變更字級的前提下，編排進多個相同格式的範圍框內。初學者容易犯的錯誤，就是為了讓文字更明顯，而強制變形為「細長字」或「扁平字」以填滿空間。這麼做不僅缺乏可讀性，看起來也不美觀。正確做法應該是保留適度的留白、或是增加行數，避免濫用過度變形的「細長字」與「扁平字」。

長体 平体

細長字與扁平字

文字數が多くはみ出す	文字數が少ない
文字数が多いので長体を使って收める。文字数が多いので長体を使って收める。文字数が多いので長体を使って收める。	文字数が少なければ枠内に綺麗に收まる。文字数が少なければ枠内に綺麗に收まる。文字数が少なければ枠内に綺麗に收まる。

⬇ ✗

文字數が多くはみ出す	文字數が少ない
文字数が多いので長体を使って收める。文字数が多いので長体を使って收める。文字数が多いので長体を使って收める。	文字数が少なければ枠内に綺麗に收まる。文字数が少なければ枠内に綺麗に收まる。文字数が少なければ枠内に綺麗に收まる。

左圖是利用細長字使其編排在框內的例子。水平比例設定為 85% 左右，所以不會產生違和感；右圖原本就沒有超出範圍框，所以就不須刻意調整為扁平字。

Q

20 鋼琴比賽的傳單，何者適當？
請說明原因。

難度： ★ ★ ★　Design & Text = Junya Yamada

A

B

 提示 試著觀察文字的標點符號吧！

B

GOOD ↓

NG ↓

✓ **理由 1**

標點符號使用全形,並手動彈性調整字距。

× **理由 1**

標點符號使用半形,基線不整齊。

✓ **理由 2**

數字使用半形並微調字級,以取得視覺平衡。

× **理由 2**

數字使用全形,字元排列雖然工整,但字元之間的留白不一,視覺不美觀。

POINT

使用全形標點符號
彈性調整字元間距

半形英數、半形片假名這類以英文輸入法輸入的半形字稱為「單一位元組字元」;漢字、平假名、全形片假名這類以中、日文輸入法輸入的全形字稱為「雙位元組字元」。單一位元組字元的標點符號佔 1 byte,雙位元組字元的標點符號佔 2 bytes,若兩者混用,會影響視覺美感。單一位元組字元的括弧對齊下緣線,若與中、日文字組合運用,會落在基線偏下的位置。反觀雙位元組字元的括弧,由於對齊基線,所以看起來較為美觀。但是全形字的距離較開,須彈性調整字距。與中、日文字混排的英數字若是雙位元組字元,寬度與空隙會顯得較開,視覺平衡不佳,因此基本上會用單一位元組字元。另外,很多數字看起來會比中、日文小,請調整字級以取得視覺平衡吧!

（日本）(Japan)

基線　　　下緣線

基線與下緣線。即使是相同字型,全形與半形的標點符號形狀也有所差異。

1. 平成２７年（２０１５年）

2. 平成 27 年 (2015 年)

3. 平成 27 年 （2015 年）

4. 平成27年(2015年)

所有文字大小都是 13pt
1. 數字:全形／括弧:全形
2. 數字:半形／括弧:半形
3. 數字:半形／括弧:全形
4. 將 3 的例子改用彈性字元,並將數字調整為 14.5pt。

文字的對比

Design & Text = Hiroshi Hara

礙於版面限制，
文字無法調得更大。
此時若想突顯標題，
該怎麼做？

コンサルティング・分析フェーズ

お客様のご希望をヒアリングしながら、サイトの目的を確立させることからはじめます。その事業・サービスにはどんな背景と問題点があり、どんな目的を持っているのか、ターゲットは誰か、同業他社の動向はどうか、実現するために何が必要なのか、ゴールは何かを考えながら、必要な Web サイトのアウトラインを立案いたします。

設計フェーズ

立案した計画に基づいて Web サイトを設計していきます。Web サイトの設計において重要なのは情報を整理し、ユーザーがワンストップで目的を達成するための導線設計です。優先順位の高い情報は何か、目的のページにどのように誘導するか。ここを誤ると、大切なメッセージをユーザーに伝達する機会を失ってしまいます。最小限の構成で、最大限の機能を果たす、機能的な設計プランをご提案いたします。

デザイン・開発

設計した計画をもとにプロトタイプ（試作品）を作成し、お客様とのやりとりの中で最終的なデザインを確定します。視覚で感じるデザインだけではなく、使いやすさ、居心地のよさ、ゴールへの導線を常に意識したデザインを心がけています。

mini Q06

標題與本文

Design & Text = Junya Yamada

下圖是頁面版型的示意圖。
請從下列選項中，
分別替大標、小標、本文、圖說
挑選適合的字體。
請以視認性、可讀性為優先考量，
字級則比照版型示意圖。

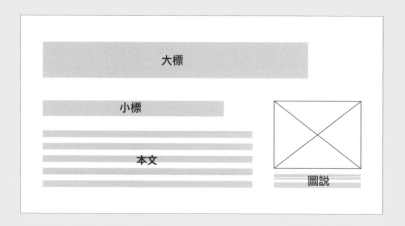

A　黑體

B　細黑體

C　粗黑體

D　明體

E　細明體

F　粗明體

下例是橫排雜誌的跨頁版面。
1、2 的照片配置，
何者較容易循序閱讀？

mini Q08

文字的統一感

Design & Text = Kumiko Hiramoto

這是一張虛擬名片的設計提案，
主管覺得「缺乏統一感，感覺散漫馬虎」。
為了表現文字的統一感，
請圈出應修正的項目吧！

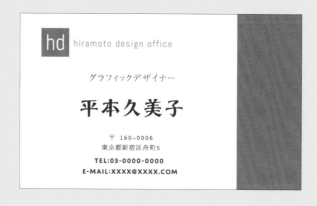

① 行首對齊 （　　　）
② 行距加大 （　　　）
③ 字距縮小 （　　　）
④ 減少使用的字型數量 （　　　）
⑤ 讓文字大小一致 （　　　）
⑥ 決定該使用有襯線字體或無襯線字體 （　　　）

解答

A05

版面編排礙於面積，難免會遇到實在無法賦予文字層次、無法提高躍動率等情況。此時就必須設法裝飾欲強調的文字。解答例中介紹了「文字變粗」、「上色」、「增添讓視線停留的物件」、「加底線」、「用框線圍起來」、「加底色」等技巧。作法都非常簡單，卻效果十足。

文字變粗

> コンサルティング・分析フェーズ
> お客様のご希望をヒアリングしながら、サイトの目的を確立させることからはじめます。その事業・サービスにはどんな背景と問題点があり、どんな目的を持っているか、ターゲットは誰か、同業他社の動向はどうか、実現するために何が必要なのか、ゴール地点も考えながら、必要な Web サイトのアウトラインを立案いたします。

上色

> コンサルティング・分析フェーズ
> お客様のご希望をヒアリングしながら、サイトの目的を確立させることからはじめます。その事業・サービスにはどんな背景と問題点があり、どんな目的を持っているか、ターゲットは誰か、同業他社の動向はどうか、実現するために何が必要なのか、ゴール地点も考えながら、必要な Web サイトのアウトラインを立案いたします。

增添讓視線停留的物件

> ■ コンサルティング・分析フェーズ
> お客様のご希望をヒアリングしながら、サイトの目的を確立させることからはじめます。その事業・サービスにはどんな背景と問題点があり、どんな目的を持っているか、ターゲットは誰か、同業他社の動向はどうか、実現するために何が必要なのか、ゴール地点も考えながら、必要な Web サイトのアウトラインを立案いたします。

加底線

> コンサルティング・分析フェーズ
> お客様のご希望をヒアリングしながら、サイトの目的を確立させることからはじめます。その事業・サービスにはどんな背景と問題点があり、どんな目的を持っているか、ターゲットは誰か、同業他社の動向はどうか、実現するために何が必要なのか、ゴール地点も考えながら、必要な Web サイトのアウトラインを立案いたします。

用框線圍起來

> コンサルティング・分析フェーズ
> お客様のご希望をヒアリングしながら、サイトの目的を確立させることからはじめます。その事業・サービスにはどんな背景と問題点があり、どんな目的を持っているか、ターゲットは誰か、同業他社の動向はどうか、実現するために何が必要なのか、ゴール地点も考えながら、必要な Web サイトのアウトラインを立案いたします。

加底色

> コンサルティング・分析フェーズ
> お客様のご希望をヒアリングしながら、サイトの目的を確立させることからはじめます。その事業・サービスにはどんな背景と問題点があり、どんな目的を持っているか、ターゲットは誰か、同業他社の動向はどうか、実現するために何が必要なのか、ゴール地点も考えながら、必要な Web サイトのアウトラインを立案いたします。

A07

②

段落編排，必須十分留意照片的配置，讓視線能夠輕鬆移到下個段落繼續閱讀。① 從左頁第一段開始閱讀，馬上就會看到橫長的照片，若跨過照片繼續閱讀，很可能會讀錯段落，跳到第二段去。右頁的第 2 段和第 ③ 段也有相同問題。把照片配置成 ② 的版型，讀者便可流暢地讀到最後。

A06

大標 → C
小標 → A or C
本文 → D
圖說 → B

標題重要的是吸引目光。黑體視認性高且醒目，適合用在標題上；本文使用可讀性高的字體；小標為了與本文有明顯區別，使用有別於本文的字體與粗細較理想；圖說字小但須易讀，故適合使用細黑體。

大見出し大見出し

小見出し小見出し小見出し

本文は本ぶん本文は本ぶん本文は本ぶん本文は本ぶん本文は本ぶん本文は本ぶん本文は本ぶん本文は本ぶん本文は本ぶん本文は本ぶん本文は本ぶん本文は本ぶん本文は本ぶん本文は本ぶん本文は本ぶん本文は本ぶん本文は本ぶん本文

写真

A08

①, ④, ⑥

單一版面使用的字體種類若能統一，即可呈現整體感。想要有所區別時，不要改變字體種類，而要替文字大小與粗細製造差異。另外，利用行首對齊將關聯資訊整合成一個區塊，可營造簡潔的印象。文字大小一致，乍看帶有統一感，但整體缺乏層次變化，編排名片時，請將名字與公司名稱放大，藉此展現層次感吧！行距過大會讓區塊邊界曖昧不明，請格外留意。字距避免過密，設得寬鬆些可呈現洗鍊感。

> hd hiramoto design office
>
> グラフィックデザイナー
> **平本久美子**
>
> 〒 160-0000
> 東京都新宿区本町5
> TEL 03-0000-0000
> E-mail xxxx@xxxx.com

色彩

以輕鬆休閒風的設計為例

中小企業的業務導覽，
何者配色較佳？請說明原因。

難度： ★ ★　Design & Text = Akiko Hayashi

提示　哪一張的配色具整合感？

1 基色與色相很近似

2 主色只有一個

1 統計圖表的用色與基色的色相、彩度、明度都不同

2 使用 2 種主色

GOOD ↓

NG ↓

✓ **理由 1**
圖表顏色雖然多，但是基色與色相很近似。

✗ **理由 1**
圖表顏色與基色的色相、彩度、明度都不同。

✓ **理由 2**
主色限用一個顏色。

✗ **理由 2**
使用極為相似的兩種主色。

POINT

色彩三屬性：色相、彩度、明度。至少讓其中一個協調一致

本範例是設計新穎的導覽手冊。雖說是新穎的設計，也不可因此就任憑個人喜好來挑選色彩。這 2 例使用的顏色數量幾乎相同，為何 GOOD 範例看起來比較有整合感？

首先來看直條圖與背景色吧！ GOOD、NG 兩者的背景色，都比統計圖表的彩度高、明度低，彩度與明度都不一致。但是 GOOD 範例的統計圖表大部分與背景色同色系，使用了紫色系的色相，因此不會感到不協調。另一方面，NG 範例的背景是橘色，色相、彩度、明度，沒有任何一個要素一致，給人不自然的印象。階梯式統計圖表也是如此。NG 範例的色彩三屬性全都不一致。此外，標題文字使用了視覺強烈、近似橘色但色相不同的洋紅色，模稜兩可的用色，給人散漫的印象。

將色彩三屬性中的色相整合為同色系。階梯式統計圖表的明度也一致。

色彩三屬性全都不協調的配色，標題用色也很突兀。

22 印度咖哩祭的傳單，何者較美味？請說明原因。

難度：★★ Design & Text = Akiko Hayashi

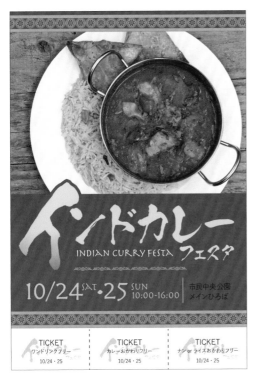

A

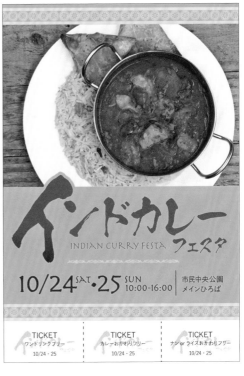

B

提示 讓食物格外明顯的用色是？

B

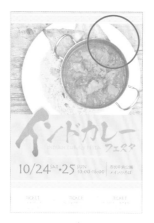

GOOD ↓

✓ **理由 1**
大量使用暖色，可勾起食慾。

✓ **理由 2**
與照片形象相符的配色。

NG ↓

✗ **理由 1**
以冷色為主，食慾受到抑制。

✗ **理由 2**
無法突顯照片的配色。

POINT

食物基本上使用暖色。
但仍須視題材靈活調整

黃色和紅色等暖色，給人溫暖、朝氣蓬勃的感覺，可勾起食慾；反之，藍色這類冷色具鎮定效果，給人冰冷的印象，會抑制食慾。因此，在處理食物題材時，使用暖色較能傳遞好吃美味的印象。但也有例外，像刨冰這類冰冷食物，用藍色等冷色較能傳遞清涼感。中間色也有適用於食物的色彩，例如綠色可聯想到蔬菜、紫紅色則會聯想到莓果類。本例的題材是咖哩，具備辛辣、熱騰騰的形象，因此如 GOOD 範例般使用暖色，可讓觀看者產生好吃的感覺。NG 範例使用了與咖哩形象相去甚遠的深藍色，看起來並不美味。請逐一確認色彩的形象，仔細思考與題材是否相符，並反映在設計上吧！

使用暖色系。普遍認為可促進食慾。

使用冷色系。普遍認為可降低食慾。

難度：★ ★ Design & Text = Kumiko Hiramoto

SUMMER
SALE ALL ITLM
PRICE DOWN
UP TO 80%off

A

SUMMER
SALE ALL ITEM
PRICE DOWN
UP TO 80%off

B

提示 遠看也很醒目的是？

B

1 充滿童趣、活力十足
讓人聯想到夏天的配色

ALL ITEM
PRICE DOWN

UP TO 80%off

2 可讀性高
遠看也能辨識文字

1 用色太多

UP TO 80%off

2 對比弱而導致
文字難以閱讀

GOOD ↓

✓ **理由 1**
充滿童趣、活力十足，讓人聯想到夏天的配色。

✓ **理由 2**
可讀性高，遠看也能辨識文字。

NG ↓

✗ **理由 1**
使用的顏色數量多，用色氾濫。

✗ **理由 2**
對比弱，導致文字難以閱讀。

POINT

將基本的 3 色
用 6：3：1 的比例來構成

配色並非隨意挑選，請先決定出 3 個基本色。基色：主色：重點色，以 6：3：1 的比例來構成，可讓整體呈現統一感。主色的選擇上，想營造夏天形象可用海藍色、想表現自然用綠色；也可挑選商品本身的關鍵色、代表企業的企業標準色。無法決定主色時，不妨根據目標對象的性別、年齡、興趣，或是季節、TPO（Time、Place、Occasion）等因素來判斷。至於重點色，請挑選主色的互補色以增添輕重層次。基色是底色，挑選時請考量到文字配置其上時的可讀性。使用 3 個以上的顏色時，可分別自 3 個基本色分割出用色，分割時請務必徹底維持 6：3：1 的均衡比例。

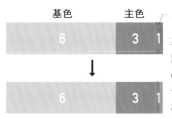

基色　　　主色　　重點色

基色、主色、重點色的均衡比是6：3：1。增加色彩時，也請別破壞此均衡比。

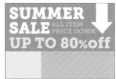

範例的其他色彩變化。請留意目標對象的喜好或季節等因素來挑選出主色吧！

難度：★　Design & Text = Kumiko Hiramoto

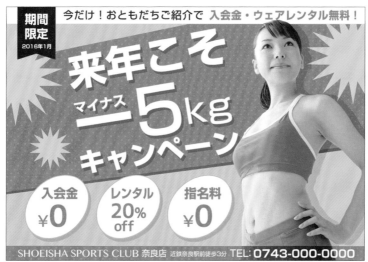

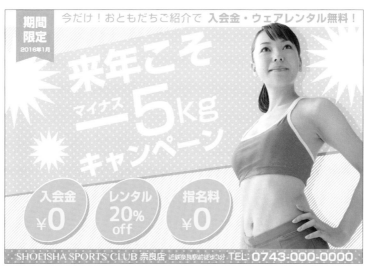

提示 請試著思考配色吧！

A

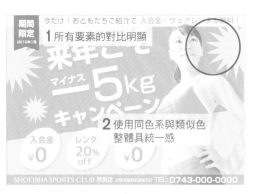

1 所有要素的對比明顯

2 使用同色系與類似色
整體具統一感

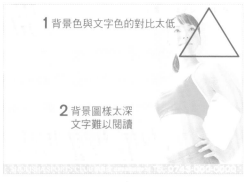

1 背景色與文字色的對比太低

2 背景圖樣太深
文字難以閱讀

GOOD

NG

✓ **理由 1**
所有要素的對比都很明顯，充分確保可讀性。

✓ **理由 2**
使用同色系與類似色，整體具統一感。

✗ **理由 1**
背景色與文字色的對比低，可讀性不佳。

✗ **理由 2**
背景圖樣太深，文字難以閱讀。

POINT

對比度決定了易讀性

為了提升可讀性（文字的閱讀和理解度），背景色與文字色帶有明度對比很重要。底色是白色時，黑色是對比最強的顏色，在印刷品上或許無特別感覺，但是透過螢幕閱讀網頁文字時，反而有可能出現對比過強、難以閱讀的情況，此時必須下點工夫加以改善，例如將文字色調整為灰色。背景若不是白色，基本上會採取淺色背景搭配深色文字。若是色相差異過大的組合，會產生暈影導致可讀性低落，因此請組合類似色與同色系吧！使用圖樣作為背景時，也須注意圖樣與底色的對比，圖樣太深會讓文字變得難以閱讀。低調鋪設背景圖樣，或是讓文字邊緣帶點陰影，皆可提高可讀性喔！

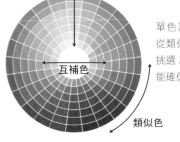

同色系

互補色

類似色

單色調以外的配色，從類似色或同色系中挑選 2 色來組合，便能確保可讀性。

要檢查對比時，可將彩色稿轉為灰階來確認喔！

哪張設計能夠瞬間抓住目光？
請說明原因。

難度：★ Design & Text = Hiroshi Hara

A

B

提示 即使不特別留意也會有印象的顏色是哪一張？

GOOD ↓

✓ **理由 1**

暖色是吸睛力強的色彩。

✓ **理由 2**

連接處的顏色不管是白或黑都清晰可見的配色。

NG ↓

✗ **理由 1**

冷色誘目性低，無法吸引目光。

✗ **理由 2**

與黑色連接的部分，顏色看起來更為暗沉。

POINT

想要提升注目度時，使用誘目性高的色彩吧！

「誘目性」是指吸引注意力的程度，紅色、橘色、黃色等暖色系的誘目性高，藍色、綠色、紫色等冷色系則低。舉例來說，道路標誌使用黃色和紅色來表示危險，即使沒有特別留意，也會對顏色引起注意。暖色、冷色外的色彩，彩度（有彩色更甚於無彩色）、明度（白色更甚於黑色）愈高，誘目性也愈強。設計時，欲提升注目度可使用誘目性高的色彩，反之若不想過於醒目、想要營造沉穩感時，不妨使用誘目性低的色彩吧！另外，色彩效果是相對的，盡是些高誘目性的色彩，某些環境下反而無法引起注意。

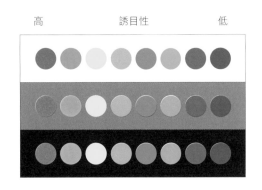

誘目性高的顏色，不論背景色是黑、灰、白，依舊清晰可見。

難度： ★ ★ Design & Text = Hiroshi Hara

A

B

GOOD

↓

✓ **理由 1**

控制顏色數量，可有效表現世界觀。

✓ **理由 2**

欲傳遞的資訊使用裝飾色。

NG

↓

✗ **理由 1**

顏色數量太多，給人雜亂的印象。

✗ **理由 2**

使用太多種強烈色，致使重要資訊難以辨識。

決定主色、輔助色、重點色吧！

配色的基本原則，是確實定出主色、輔助色、重點色。主色佔的面積最多，因此具有決定整體形象的作用。請根據欲賦予的印象，同時思考色彩具備的性質來挑選。輔助色擔任協助主色的作用，可賦予主色附加印象。重點色是占有面積小的醒目色，多用在須引起注意的資訊上。重點色過度使用，小心反而會變得不夠醒目，建議調整為整體 5% ～ 10% 左右的比例即可。

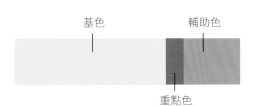

主色、輔助色、重點色的分配

兒童工作坊的傳單，
何者配色適當？請說明原因。

難度：★　Design & Text = Junya Yamada

A

B

提示 試著思考配色的「重心」吧！

B

GOOD

NG

✓ **理由 1**

暖色系與水藍色的組合，與活潑開朗的暑假形象相符。

✓ **理由 2**

將明度低的茶色用在下半部以呈現低重心，整體具安定感。

✗ **理由 1**

明度低的冷色系並不符合兒童和暑假的形象。硬要說的話，比較偏向夜晚的感覺。

✗ **理由 2**

明度低的配色落在上半部，呈現高重心的編排，整體具緊張感。與主題大相逕庭。

POINT

用配色取得重心
藉此調整平衡吧！

色彩的要素有「彩度」與「明度」。「彩度」表示色彩的「鮮豔度」與「強度」。同屬紅色系的色彩，也會有夕陽的豔紅色、豆沙色等「彩度」上的差異。「明度」表示色彩的明亮程度。「明度」高的亮色、黃色等高彩度的純色，會給人「輕盈」的印象，反之，低明度的暗色、藍色等高彩度的純色，則給人「厚重」的印象。排版時若在上半部配置厚重色彩，重心偏上呈現緊張感；相反地，在下半部配置厚重色彩，重心偏下呈現穩定感。構成要素的配置位置、照片的密度都會影響版面的重心，配色時多留意這些因素，即可營造良好的視覺平衡。雖說低重心的編排是平衡性較佳的版面，但也並非標準答案。根據處理的主題，有時也須讓版面呈現緊張感或不穩定感，懂得靈活運用才是重點。

彩度與明度的示意圖

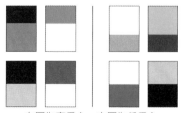

左圖為高重心，右圖為低重心

難度： ★ ★ Design & Text = Junya Yamada

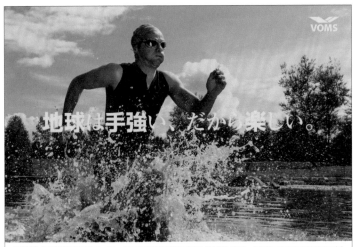

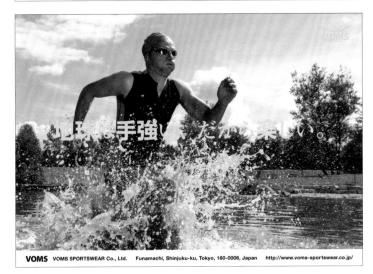

提示 照片格外顯眼的是哪一張？

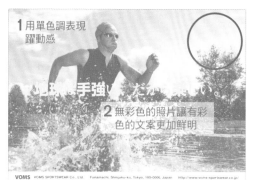

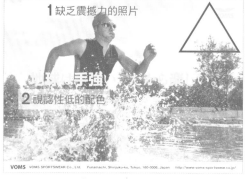

GOOD

✓ 理由 1
單色調的照片彷彿讓動態凝結，充滿躍動感。
與廣告形象相稱。

✓ 理由 2
無彩色的照片，讓高明度、高彩度的有彩色
標語得以突顯。

NG

✗ 理由 1
彩色照片雖然也不差，但是本例的用法缺乏視
覺震撼。

✗ 理由 2
標語和 LOGO 使用的黃色視認性低，整個埋沒
在照片中。

POINT

有彩色與無彩色
請有效地搭配運用吧！

所有的色彩，可大致區分為「無彩色」與「有彩色」。
「無彩色」是僅具備明亮程度（明度）的色彩，包含
最亮的無彩色白色，白到黑之間的灰色，以及最暗的
無彩色黑色。「有彩色」是帶有紅、藍、黃等顏色的
色彩，同時具備「色相」、「彩度」、「明度」等色彩三
屬性。換句話說，「無彩色」以外的所有色彩皆屬此
類。單純使用有彩色的設計（尤其是同色系的配色組
合），可能會略顯單薄。使用無彩色的黑色作為重點
色、刻意用白色作為留白，可讓整體產生凝聚效果。
相反地，以無彩色構成的設計，若加入有彩色作為重
點色，則具有襯托突顯有彩色的效果。欲突顯某項重
點、欲強化整體印象時，上述手法格外有效。

上圖為無彩色，下圖為有彩色

比起單純使用有彩色，適時運用無彩色
作為重點色，可產生凝聚效果。

29

Q 英語會話教室的活動 DM，
何者較容易閱讀？請說明原因。

難度：★ ★ ★ Design & Text = Akiko Hayashi

A

B

提示 試著注意標題吧！

GOOD ↓

✓ 理由 1
具明度差的配色，讓文字容易閱讀。

✓ 理由 2
有效使用白色鏤空文字。

NG ↓

✗ 理由 1
同時使用明度相近的色彩，變得難以辨識。

✗ 理由 2
綠色背景搭配紅色文字，有些人會無法辨識。

POINT

讓所有人都感到親切的設計

使用深色能賦予強烈印象。這麼想的人不在少數吧！但須注意的是，只要稍有閃失，就會讓文字變得難以閱讀。來看看本例的英語會話教室 DM 吧！A、B 兩例，在文字以外的部分，皆使用了綠、橘、藍、粉紅等多種色相，所有明度都使用了中間調到暗部的色彩。在 GOOD 範例中，深色底上的文字使用了白色或淡黃色，且明度都很亮。那 NG 範例呢？綠色背景搭配紅色文字，其他背景色則搭配黑色字。看起來很難閱讀對吧！由此可見，背景與文字的明度帶有差異，可讓文字清晰易讀。反之，明度相近的色彩搭配會降低可讀性，若是紅綠色盲者，甚至會有幾乎無法辨識的情況，還請多加留意。

閱讀性差的配色組合。為求醒目而單純只想到用紅色字來設計，可能會導致失敗。

網站使用的圖示，
哪個選項的用色較為恰當？

A HELP 注意事項

B HELP 注意事項

下面 5 個例子中，
哪些選項的 LOGO 使用互補色組合？

A

B

C

D

E

※ 互補色，是指色相環（將色彩依序並排在圓環上的體系圖）中相對位置的色彩組合。

色相中心配色

Design & Text = Akiko Hayashi

下面的例子是點數卡的設計。

3 個例子都是以第一層的綠色為基準，
再各自搭配出 3 色的組合。
若根據 3 色間的色相近似度依序排列，
排列順序為何？

① ② ③

POINT CARD POINT CARD POINT CARD

mini Q12

色調中心配色

Design & Text = Kumiko Hiramoto

下列色彩分別屬於哪個群組呢？
請依相同色調來分組吧！

A09

A

「HELP」帶有輔助的意味，是必要時才會看的內容，因此不須特別突顯。反之「注意」是必須知道的資訊，因此用誘目性高的暖色來表現。

A10

A, C, D

互補色，是指色相環（將色彩依序並排在圓環上的體系圖）中相對位置的色彩組合。互補色的組合，具有互相襯托突顯的效果。須注意的是，當兩個顏色緊貼時，視覺上會產生閃爍現象，也就是所謂的「暈影」。

A11

① 使用的 3 個顏色，事實上色相完全相同，只是色調不同而已。再來是選項 ③，使用的是帶有些許差異但類似的色相。色相差距最大的是 ②，上段與下段幾乎是呈現互補色關係。色調會影響印象，雖說不可一概而論，但基本上相鄰色相近似者，多帶有平靜的氛圍，色相差距大者，則給人大膽的印象。

A12

用相同色調統一的配色稱為「主色調配色」，即使是不同色相的配色，只要色調一致，即可展現統一感。最亮的淡色調（A），給人淡雅的感覺，常用於嬰兒用品或化妝品等設計。彩度最高的鮮豔色調（C），感覺生動活潑。與淡色調完全相反的暗色調（D），是成熟穩重的配色。近年網站流行的扁平化設計（Flat Design），則是採用中彩度低亮度的柔色調（B）。

4 圖像

以清新自然風的設計為例

✏️ 難度：★ ★　Design & Text ＝ Akiko Hayashi

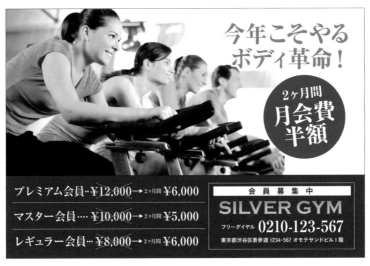

A

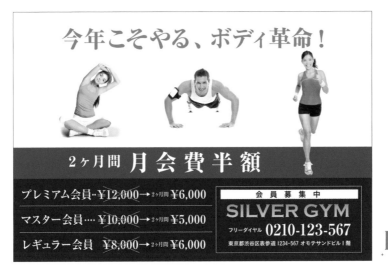

B

💡 **提示** 能夠感受到健身房氣氛的是哪一張？

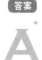

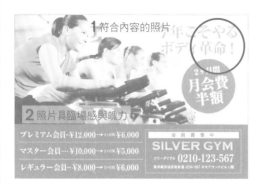

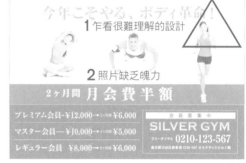

GOOD ↓

✓ **理由 1**
符合內容的照片，一看就能理解傳單的訴求。

✓ **理由 2**
照片具臨場感與魄力，吸引力十足。

NG ↓

✗ **理由 1**
無法一下就理解傳單目的。

✗ **理由 2**
照片太小，缺乏魄力。

POINT

挑選最符合文案的照片

健身房會員招募傳單的照片，挑選什麼照片
會比較好呢？幾乎所有人都會挑選運動時揮
灑汗水的照片吧？但是，光這麼做是不夠的。
如 GOOD 範例般連設備一同入鏡，應該更能
想像自己正在裡面運動的姿態。反觀 NG 範
例，乍看很難聯想自己是在哪運動。單純使
用運動中的人物身影，訴求力不足。接著來
檢視照片的用法吧！NG 例使用了去背照，
人物變得很小。為了讓人感受到「今年力行
的身體革命！」（今年こそやるボディ革命！）
這句文案的訴求，必須讓畫面更生動。GOOD
範例的照片幾乎佔了整個版面的三分之二，
極具臨場感。由此可知，照片的選擇與處理，
會改變呈現出來的效果和感覺。

有時難免會遇到照片資源不足的情況。當手邊只
有運動中的人物照時，只要將其中一人放大出血，
就能表現出生動感。

31

Q 免費刊物的封面，何者具整合感？請說明原因。

難度：★ ★ Design & Text = Kumiko Hiramoto

A

B

提示 照片與文字協調性佳的是哪一張？

GOOD ↓

NG ↓

✓ **理由 1**
發揮帶有景深的照片構圖，讓版面具有層次。

✗ **理由 1**
沒有好好發揮照片優點的版面編排。

✓ **理由 2**
沿著視覺動線流暢地編排資訊。

✗ **理由 2**
視線動線不定，很難掌握資訊的設計。

POINT

將照片裁切成
易於配置文字的構圖

使用到整張照片的設計，照片構圖與文字的平衡很重要。比起主體在中央的構圖，偏左或偏右的構圖可營造寬敞的留白，較容易編排文字。照片上半部帶有留白的構圖，可確保主題的配置區域，故適用於傳單或雜誌封面。在 GOOD 範例中，文字隨照片上半部的天空換色，讓主題區更為醒目。另外，在複雜圖案上配置文字時，也請注意文字加粗或描邊後的可讀性。將色塊面積大的 Eye-Catcher 配置在左上角，以此為起點，視線較容易流暢地移動。請根據照片的構圖，同時留意視覺動線來編排文字吧！

文字容易編排的照片裁切例。上半部以及左或右帶有留白的「匚字型」構圖很好用。

範例 B 的改良範例。活用主體位於中央的構圖，將文字編排加以改善。

32 以年輕女性為目標的廣告，何者適當？請說明原因。

難度： ★ ★　Design & Text = Kumiko Hiramoto

※譯注：問問其他人，就能想出明天的服裝搭配。/ 最適合你的服裝搭配提案 APP

※譯注：不知道要穿什麼好！獻給這樣的你。/ 最適合你的服裝搭配提案 APP

 提示 有訴求目標對象的是哪一張？

答案

A

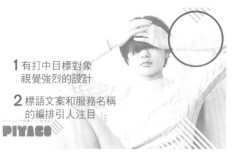

1 有打中目標對象
　視覺強烈的設計
2 標語文案和服務名稱
　的編排引人注目

PIYACO

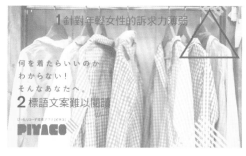

1 針對年輕女性的訴求力薄弱

何を着たらいいのか
わからない！
そんなあなたへ。

2 標語文案難以閱讀

PIYACO

GOOD ↓

✓ 理由 1

有打中目標對象、視覺強烈的設計。

✓ 理由 2

標語文案和服務名稱的編排引人注目。

NG ↓

✕ 理由 1

對年輕女性而言訴求力薄弱的設計。

✕ 理由 2

標語文案難以閱讀的編排。

POINT

用照片與文案的組合
展現個性吧！

為了表現時尚品牌的獨創性，以照片與文案為主的平面設計，可賦予觀者強烈的視覺印象。用簡潔的構成奢侈地使用版面，甚至沒有任何說明文字，反而打中對商品或服務本身有興趣的族群。本例中，略帶哲學的文案中蘊藏著商品的特長，與充滿個性的女性照片結合，明確訴諸目標對象設定的年輕女性。不直接使用與服裝相關的照片或文案，而是藉由「苦惱的女子」這個不同的切入點勾起興致，再宛若變化球般轉變成「仔細一看原來是 APP 的廣告」。當然，視目標對象與製作目的，也有些情況用直接的表現手法比較討喜，因此請從選定照片與文案的階段開始，就設法提出最符合訴求的做法吧！

以年輕男性為目標對象的變化範例。運用貼近目標對象的人物來營造親切感。

善用文案重新編排的 B 案改良範例。當構圖上不易在照片上置放文字時，不妨試著運用色塊。

難度：★ Design & Text = Hiroshi Hara

 提示 請注意照片各自的尺寸吧！

2 照片主體的尺寸
具層次感

2 雖然照片的尺寸有分出層次
可惜主體大小相同

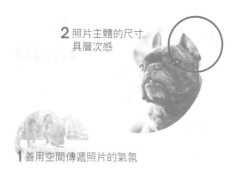

1 裁切過於極端

1 善用空間傳遞照片的氣氛

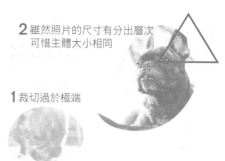

GOOD ↓

NG ↓

✓ **理由 1**
有效利用空間，充分傳達照片的氣氛。

✗ **理由 1**
照片裁切得過於極端，空間不夠充裕。

✓ **理由 2**
改變臉部大小，可充分感受到輕重層次。

✗ **理由 2**
雖然照片尺寸帶有層次，但臉的大小相同，
導致畫面平衡性欠佳。

POINT

過於極端的裁切
有損照片形象

裁切，是擷取照片中部分圖像來使用的手法，
可用來特寫畫面中的重要部分、切除畫面中多
餘的部分、裁減空間以提升照片魅力…等。
裁切時，最重要的是確定「想要傳達什麼」。
但過於極端的裁切，不僅會破壞照片的形象，
也會讓周圍的空間產生壓迫感。
另外，頁面中包含多張剪裁過的照片時，也須
仔細考量裁切尺寸與裁切對象之間的平衡。用
照片尺寸增添躍動率時，明顯的尺寸差可營造
層次感；當照片尺寸的躍動率低時，不妨試著
調整照片主體大小差異，藉此增添層次感。

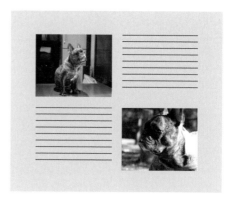

照片尺寸的躍動率低時，可利用裁切讓照片
主體帶有大小差異，藉此增添層次感。

Q 34 充分展現照片魅力的設計是哪一張？請說明原因。

難度：★ Design & Text = Hiroshi Hara

A

B

提示 這個設計要表現的概念是「自由」。

1 活用去背照呈現
生動版面

2 把照片去背
藉此刪除多餘資訊

1 照片全都處理成
相同規格的圓形

2 埋沒了必要的部分
卻保留不必要的資訊

GOOD ↓

✓ **理由 1**
利用去背照片，有效發揮照片優點，設計成
生動活潑的編排。

✓ **理由 2**
把照片去背，藉此刪除多餘資訊。

NG ↓

✗ **理由 1**
將照片全都處理成相同規格的圓形，完全無法
展現各自的魅力。

✗ **理由 2**
埋沒了必要的部分，卻保留非必要的資訊。

POINT

活用去背
實現自由彈性的編排

去背照可清楚呈現照片具備的形態，組合運用多張
去背照可衍生多樣性，輕鬆實現自由的編排。照片
與照片之間產生的空間，讓文字更容易自由編排。
另外，不去背的矩形照片或是非得直接使用的素材，
也可藉由傾斜配置，賦予自由隨興的感覺。
NG 例中，把照片裁成相同規格的圓形，導致特別
拍攝的勝利姿勢卻被裁掉了手腕部分（NG 照片右
下）、人物拍攝得不夠完整（NG 照片左上）… 等，
完全無法發揮照片的優點與氛圍。請活用裁切，讓
照片的魅力發揮極致，表現出自由的氣氛吧！

在去背照周圍隨意繪製輪廓路徑，
可增添流行感。

Q 35 麵包店的 DM，何者適當？ 請說明原因。

難度：★ Design & Text = Junya Yamada

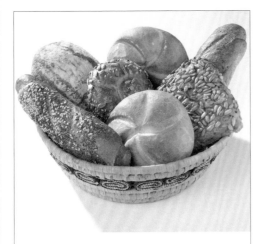

Polarbear Bakery

Open 9:00am〜6:00pm
Closed on Tuesday

Funamachi, Shinjuku-ku, Tokyo, 160-0006, Japan tel. 123-456-7890 http://pb-bakery.jp/

A

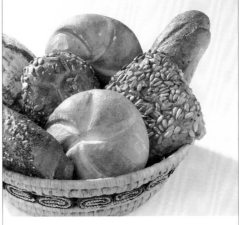

Polarbear Bakery

Open 9:00am〜6:00pm
Closed on Tuesday

Funamachi, Shinjuku-ku, Tokyo, 160-0006, Japan tel. 123-456-7890 http://pb-bakery.jp/

B

提示 哪張食物照片較為恰當？

B

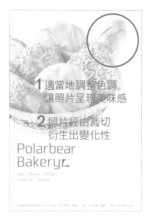

1 適當地調整色調，讓照片呈現美味感

2 照片經由裁切衍生出變化性

Polarbear
Bakery

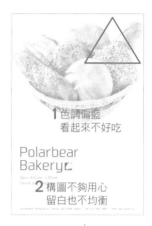

1 色調偏藍，看起來不好吃

Polarbear
Bakery

2 構圖不夠用心，留白也不均衡

GOOD ↓

✓ **理由 1**
適當的色彩修正，讓照片顯得美味可口。

✓ **理由 2**
照片經由裁切讓主體產生變化，妙趣橫生。

NG ↓

✗ **理由 1**
色調偏藍，看起來不好吃。

✗ **理由 2**
構圖不夠用心，留白的均衡性也不佳。

POINT

編修照片以展現魅力

照片受到光源影響，偏向某個特定色彩的現象稱為「色偏」。拍攝食物或料理的照片時，照片有時會偏藍或偏綠。偏藍的料理照片，看起來絕不會好吃。會產生色偏，主要的原因是相機的白平衡沒有確實發揮作用。請用編修軟體的曲線等功能加以調整，適當地修正白平衡吧！乍看不怎麼清爽明晰的照片，可調整對比來修正。此外，替食物照片刻意加強紅色調，也是一種刺激食慾的表現技巧。還有，適當地裁切，可讓照片更添魅力。

乏味的照片。

調整亮度與對比，呈現層次感。

Q

36

雜貨店的 DM，何者適當？
請說明原因。

難度：★ ★ ★　Design & Text = Junya Yamada

A

B

 提示　試著觀察背景照片與 LOGO 吧！

B

GOOD ↓

✓ **理由 1**

使用解析度適當的照片,鈕扣的光澤與木材
的質感鮮明呈現。

✓ **理由 2**

樸實的手寫 LOGO 讓整體氛圍一致。

NG ↓

✕ **理由 1**

把低解析度的小張照片放大使用,整體看起來
顯得馬虎隨便。

✕ **理由 2**

掃描手寫 LOGO 時設定了低解析度,其明顯的
鋸齒狀邊緣一點也不美觀。

POINT

理解圖片檔的解析度
根據用途靈活運用吧!

照片透過螢幕看明明很漂亮,印出來卻粗糙難看的
案例屢見不鮮,這是因為圖片解析度太低所致。
圖片解析度是指用數值表示圖片的細緻度,使用
單位有「dpi(dot per inch)」或「ppi(pixel per
inch)」,一般常用的是 dpi。1 英寸(25.4mm)中
的點(dot)或像素(pixel)愈多,代表畫素愈高、
愈精細。網頁這類螢幕上呈現的圖片,72 ~ 96dpi
的呈現效果就很不錯,一般印刷品則須 300 ~
400dpi 的解析度較為適當。海報等大尺寸的製作
物多以遠看為前提,因此 200dpi 也沒有問題。要
用在印刷品上時,但請務必使用高解析度的照片。

解析度 300dpi 的
實際大小圖片

將解析度 72dpi 的
圖片放大的結果。
放大導致圖片模糊

Q 37 介紹服務的宣傳手冊，何者較洗鍊？請說明原因。

難度： ★　Design & Text ＝ Akiko Hayashi

👥 多くのお客さまに満足いただいています

高いカスタマー満足度が示す、安心のサービス

お客さまのニーズに合わせて三種類のプランをご提供、途中で切り替えることも可能です。お客さまのニーズに合わせて三種類のプランをご提供、途中で切り替えることも可能です。お客さまのニーズに合わせて三種類のプランをご提供、途中で切り替えることも可能です。お客さまのニーズに合わせて三種類のプランをご提供、途中で切り替えることも可能です。お客さまのニーズに合わせて三種類のプランをご提供、途中で切り替えることも可能です。

 85%
PREMIUM プランにしてよかった

 97%
REGULAR プランにしてよかった

**ニーズに合わせた
シンプルでお得なプラン**

お客さまのニーズに合わせて三種類のプランをご提供、途中で切り替えることも可能です。お客さまのニーズに合わせて三種類のプランをご提供、途中で切り替えることも可能です。お客さまのニーズに合わせて三種類のプランをご提供、途中で切り替えることも可能です。

	価格(月々)	24時間電話サポート	E メールサポート	Webセミナーアクセス権
PREMIUM	¥980	○	×	×
REGULAR	¥500	○	○	×
FREE	¥0	○	○	○

※価格は税抜です

A

👥 多くのお客さまに満足いただいています

高いカスタマー満足度が示す、安心のサービス

お客さまのニーズに合わせて三種類のプランをご提供、途中で切り替えることも可能です。お客さまのニーズに合わせて三種類のプランをご提供、途中で切り替えることも可能です。お客さまのニーズに合わせて三種類のプランをご提供、途中で切り替えることも可能です。お客さまのニーズに合わせて三種類のプランをご提供、途中で切り替えることも可能です。

 85%
PREMIUM プランにしてよかった

 97%
REGULAR プランにしてよかった

**ニーズに合わせた
シンプルでお得なプラン**

お客さまのニーズに合わせて三種類のプランをご提供、途中で切り替えることも可能です。お客さまのニーズに合わせて三種類のプランをご提供、途中で切り替えることも可能です。お客さまのニーズに合わせて三種類のプランをご提供、途中で切り替えることも可能です。

	PREMIUM 月々¥980	REGULAR 月々¥500	FREE 月々¥0
24時間電話サポート	✔		
E メールサポート	✔	✔	
Webセミナーアクセス権	✔	✔	✔

※価格は税抜です

B

 提示 請觀察框線的處理方式。

答案

B

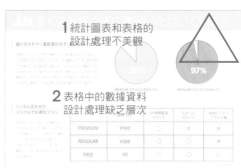

GOOD ↓

✓ **理由 1**
統計圖表和表格較簡潔美觀。

✓ **理由 2**
統計圖表和表格中強調的數字一目了然。

NG ↓

✗ **理由 1**
統計圖表和表格的設計處理不美觀。

✗ **理由 2**
表格中的數據資料,設計處理缺乏層次。

POINT

利用色彩變化及設計處理
為圖表增添層次感吧!

設計價格表、服務總覽、問卷調查結果…等各類統計圖表或表格時,想必常會拿到 EXCEL 這類的原稿。這些生硬的統計圖表與表格,該如何表現才能有效傳達資訊?何種形狀比較簡明易懂?如何處理能夠引發讀者興趣?設計時,務必仔細思考上述問題。NG 範例中的圓餅圖和表格都是以顏色區分,直接使用原稿,導致黑色框線過於醒目,與整體柔和的設計概念不符;表格數據資料的字級都相同,顯得單調;○X 的處理也不好看。反觀 GOOD 範例,黑色框線全部去除,單純用色彩明暗來實現易讀性;表格中,把最想強調的專案名稱與價格整合成文字組,讓人一眼便能理解表格要呈現的內容。

不使用黑線的替代方案:
將框線變成白色。

✏️ 難度：★ ★　Design & Text = Akiko Hayashi

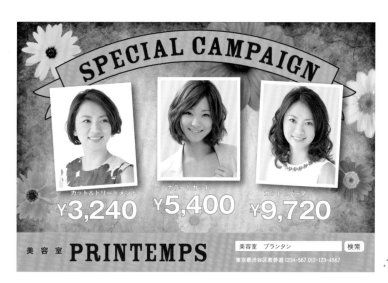

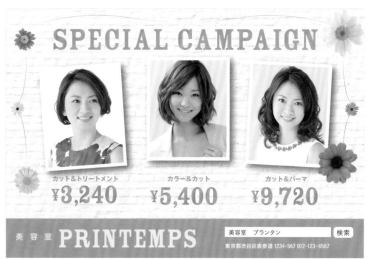

💡 提示 試著思考最想突顯的重點是什麼吧！

B

GOOD ↓

✓ **理由 1**

低調呈現背景圖,以突顯出模特兒的照片。

✓ **理由 2**

將文字的裝飾控制在最低限度,效果自然。

NG ↓

✗ **理由 1**

過於強化主體以外的要素。

✗ **理由 2**

過度裝飾文字,反而顯得廉價。

POINT

最想突顯的要素才是最重要的。
其他要素終究只是陪襯。

客戶提供了 3 張模特兒照片和花的照片,並要求用這些素材製作 DM⋯。在思考版型時,一定要以文案和模特兒照片為主,切勿讓其他要素過於醒目。NG 範例中最先注意到的,是帶有粗糙感的背景紋理。不僅和模特兒的柔和氛圍不搭,過濃的色彩還讓得來不易的照片顯得黯淡無光。花朵去背的處理草率欠考量,文案施以多餘的處理,導致整張設計顯得廉價庸俗。GOOD 例中,背景使用了近似白色的低調紋理,風采沒有壓過花朵去背照和模特兒照片,讓模特兒照片有效突顯。文字也無過度裝飾,給人簡單自然的印象,能夠勾起觀者前往此美髮沙龍的意願。

白色磚瓦背景。淡化處理使其呈現自然風韻。

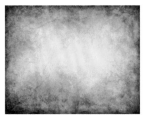

過度強化的背景紋理,不符合美髮沙龍的形象。

Design & Text = Hiroshi Hara

為了讓頁面展現魄力，
而將照片出血配置。
A～C 選項，何者的處理最正確？
另外，其他選項的處理為何不正確？

※ 虛線是實際的完稿尺寸。

A **B**

C

mini Q14

方向與構成

Design & Text = Junya Yamada

下面 3 例是雜誌的跨頁廣告版面。
以下 6 種報導主題，
各自適用於何種跨頁版面？
請從 a、b、c 中挑選吧！

※ 雜誌是右翻格式。

目標（a、b、c）　記憶（a、b、c）
訣別（a、b、c）　孤獨（a、b、c）
希望（a、b、c）　不安（a、b、c）

a

b

c

下面的例子是雜誌封面的設計。
① 、 ② 哪一張的照片處理較生動、
較具魄力？

①

②

mini Q16

統計圖表的
文字躍動率

Design & Text = Kumiko Hiramoto

下圖是某份資料的直條圖，
圖表中的文字大小完全相同。
為了增添層次感以提升易讀性，
該讓哪些地方的文字縮小？
又該讓哪些地方的文字放大？

A13

B

出血，是指利用頁面的裁切線剪裁照片，讓圖片塞滿整張版面的手法。大膽的表現能讓設計充分展現視覺震撼，不過，使用時還是要特別留意。選項 A 中，照片主體的邊緣與完稿尺寸接得剛剛好，顯得非常不穩定。選項 C 雖然具有魄力，但是完全看不見鬼面具的角了，訴求力相對低落。選項 B 是視覺平衡良好的裁切，讓頁面充滿魄力。

A14

目標 →a
記憶 →c
訣別 →c
孤獨 →b
希望 →a
不安 →b

a 選項是在人物視線前方、c 選項則與其相反，是在人物背後的空間安排標題。以人物為中心來思考，a 給人「未來」和「前方」的感覺，c 則是「過去」和「後方」。b 選項則同時具有「停止」與「現在」的形象。挑選符合文章內容的版面，即可讓效果加倍。

A15

②

即使是同一張照片，其視覺印象也會因裁切方式而徹底改變。比起選項 ① 將模特兒全身排進版面的作法，選項 ② 的放大裁切更能增添魄力與存在感。另外，請觀察選項 ② 模特兒頭部與 LOGO 的關係，頭的一部分稍微疊在 TENNIS 這個 LOGO 之上，這種表現手法常見於雜誌封面，可展現更生動立體的氣氛。

A16

替圖表文字施以躍動率，藉此增添層次感吧！先把統計圖表的標題加大加粗變明顯，清楚傳達圖表的性質。表格或統計圖表頻繁出現的「數字＋單位」構成的文字列，將數字放大、單位縮小，讓數據資訊清晰易懂。另外還可放大欲強調的數字、縮小刻度，使其呈現對比。

網站與DTP

以風格強烈的設計為例

難度： ★ ★　Design & Text = Kumiko Hiramoto

提示　試著思考「到達頁面」(Landing Page) 的目的為何吧！

GOOD ↓

✓ **理由 1**
將文字視覺化，可直覺地掌握重點。

✓ **理由 2**
將購買按鈕等必要元素安排在 First View 中。

NG ↓

✕ **理由 1**
文字過多，造成訴求力低的設計。

✕ **理由 2**
很難知道哪些地方可以點按。

POINT

以具視覺震撼的 First View 勾起使用者的興趣

到達頁面（Landing Page）是指當使用者點擊廣告後首先看到的網頁，通常會將商品與服務集中展示，用來誘發使用者購買或詢問。有別於一般企業網站的版型，捲動往下繼續閱讀的形式很常見。網頁讀取後最先看到的區域稱為 First View，First View 若能引發使用者興趣，等於獲取成功之鑰。這個區域，理想上至少要配置包含商品照片的「主視覺」、傳達形象或優勢的「文案」、"銷售突破 2 萬套！" 之類的「客觀數據」、以及促使購買的「動作按鈕」。製作各要素時，請不要光使用文字，而要盡可能加以視覺化，才能提高對使用者的訴求力。

關鍵字別光使用文字，加以視覺化更能直覺地傳達給使用者。

動作按鈕是達成目的的重要元素。請配置在網頁各處，並設計成又大又好按的形狀吧！

難度： ★ ★ Design & Text = Kumiko Hiramoto

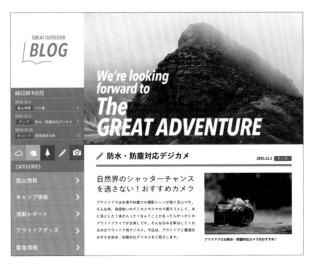

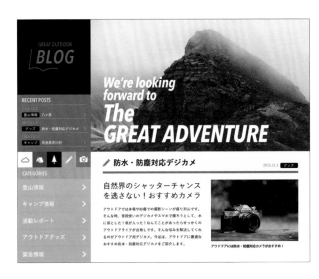

提示 可感受到大自然力量的配色是？

B

1 黑＋暖色系的配色
可感受到活力

2 大地色是適合男性的配色

1 白色偏多
感覺輕淡的配色

2 感覺不到力量的配色

GOOD ↓

✓ 理由 1

黑＋暖色系的配色，可感受到活力。

✓ 理由 2

大地色可醞釀出適合男性訴求的沉穩氛圍。

NG ↓

✗ 理由 1

白色部分偏多，變成充滿輕淡感的配色。

✗ 理由 2

白＋冷色系的組合，令人感受不到力量。

POINT

想要表現能量活力
不妨運用黑與暖色系的搭配

提到能賦予自然感的配色，腦海中或許會浮現「枝繁葉茂的綠」或「天空海洋的藍」。但是，在普遍使用綠、藍配色的網頁設計中，反其道使用互補色的暖色系組合，更能彰顯照片蘊含的雄偉形象與大自然的生命力。在自然風的暖色中搭配使用黑色，可讓整個網頁產生凝聚力。黑＋原色的組合足以呈現強烈的力量感，再搭配使用大地色作為緩衝，即可替整體營造穩重感。大地色從原色或同系色中挑選接近灰色的色彩，看起來就會很協調。

此外，部落格文章的背景別請使用刺眼的純白色，不妨嘗試亮駝色這類彩度低的色彩吧！不僅可緩和與黑色的對比、讓本文更易閱讀，與其他大地色的搭配性也高，使整個網站更具統一感。

感覺強而有力的配色例。不過使用不同色相的色彩，組合同系色與類似色，可呈現統一感。

將範例 A 的 LOGO 背景色改成黑色的範例。整體具凝聚力，視線會自然落在內容部分。

容易閱讀的網頁設計是哪一個？請說明原因。

難度： ★ Design & Text = Hiroshi Hara

 提示 試著觀察視線的移動距離吧！

答案

GOOD ↓

✓ 理由 1
分成兩欄，即使換行也不會迷失文章流向。

✓ 理由 2
適當的行距，可流暢地閱讀到下一行。

NG ↓

✕ 理由 1
單行文字過多，會使視線移動較吃力。

✕ 理由 2
行距過密時，找下一行會很吃力。

POINT

調整單行字數
並設定舒適的行距

最近流行寬螢幕、高解析度的螢幕裝置，以及手機為主的網站瀏覽方式，致使無側邊欄的單欄網頁版型愈來愈多。這種趨勢下，在非常寬敞的區域中顯示資訊儼然成為經典。但是，單行的文字量愈多，從行末移動到下一行的視線距離相對變長，有時會讓人無法順利閱讀，或是產生閱讀疲勞。特意準備的文章，請千萬避免讓人感到難讀而半途放棄。考量到單行字數的閱讀舒適度，將文字採兩欄式編排、讓文字區塊變窄、確保行距舒適度等細節處理，皆是不可或缺的。

行距 120%
ワークフローの手順は、お客様のご希望をヒアリングしながら、サイトの目的を確立させることからはじめます。その事業・サービスにはどんな背景と問題点があり、どんな目的を持っているのか、ターゲットは誰か、同業他社の動向はどうか、実現するために何が必要なのか、ゴールは何かを考えながら、必要なWebサイトのアウトラインを立案いたします。

行距 180%
ワークフローの手順は、お客様のご希望をヒアリングしながら、サイトの目的を確立させることからはじめます。その事業・サービスにはどんな背景と問題点があり、どんな目的を持っているのか、ターゲットは誰か、同業他社の動向はどうか、実現するために何が必要なのか、ゴールは何かを考えながら、必要なWebサイトのアウトラインを立案いたします。

一般來説，橫排文字的行距設定在150% ～ 180% 左右，會較容易閱讀。

42 手機版網頁的按鈕設計，何者適當？請說明原因。

難度： ★ ★ Design & Text = Hiroshi Hara

提示 對智慧型手機而言，設計著重在操作性。

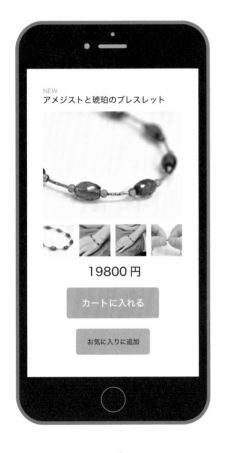

A

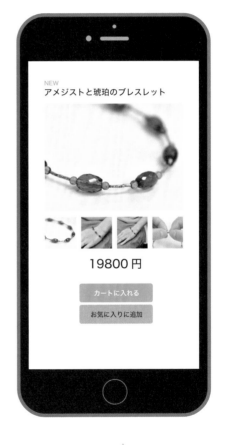

B

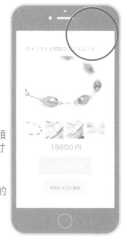

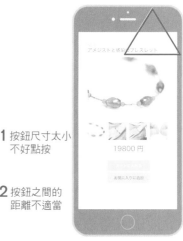

1 考慮到指頭大小的尺寸

2 按鈕之間的距離適當

1 按鈕尺寸太小不好點按

2 按鈕之間的距離不適當

GOOD ↓

NG ↓

✓ **理由 1**
考慮到指頭大小的按鈕尺寸。

✗ **理由 1**
按鈕尺寸太小，實在不好點按。

✓ **理由 2**
按鈕之間有適當距離，較不容易按錯。

✗ **理由 2**
按鈕之間的距離太近，感覺很容易按錯。

POINT

手機版網頁是用手指操作
必須設法避免讓人按錯

智慧型手機是用手指操作的「觸控裝置」，因此在製作手機版網頁時，必須考量使用者的手指大小來設計。例如：按鈕太小會不好按、相鄰按鈕太近可能會按錯 … 等，所以要盡量把按鈕做大，而且相鄰配置的按鈕距離不能太近。若是直排的按鈕選單，還要考慮在按下按鈕時可能會遮蔽下方的按鈕，也可能因此按錯，所以直排的按鈕之間也要保持距離。

此外，考量到智慧型手機也可能會在戶外使用，所以文字的大小和配色都要顧慮到戶外光線下的易讀性，這點也非常重要。

 圖示按鈕

詳細を見る 立體按鈕

詳細を見る ＞ 漸層按鈕

除了尺寸與配置，也必須在設計方面下工夫，讓人一眼就知道是按鈕。

43 工具店的名片，
何者適合印刷？請說明原因。

✏ 難度：★ ★ ★ Design & Text = Junya Yamada

A

B

💡 提示 請預想一下完成的尺寸吧！

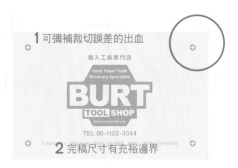

1 可彌補裁切誤差的出血

輸入工具專門店
Hand, Power Tools
Machinery Specialists
BURT
TOOL SHOP
www.burttoolshop.com
TEL 00-1122-3344

2 完稿尺寸有充裕邊界

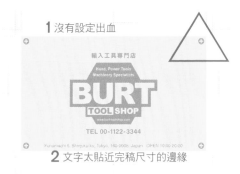

1 沒有設定出血

輸入工具專門店
Hand, Power Tools
Machinery Specialists
BURT
TOOL SHOP
www.burttoolshop.com
TEL 00-1122-3344
Funamachi 5, Shinjuku-ku, Tokyo, 160-0006, Japan　OPEN 10:00-20:00

2 文字太貼近完稿尺寸的邊緣

GOOD ↓

✓ **理由 1**
可彌補裁切誤差的出血設定。

✓ **理由 2**
考慮到文字被切到的可能性，將其配置到離
完稿邊緣有適當距離的位置。

NG ↓

✕ **理由 1**
沒有設定出血，裁切時可能會出現白色間隙。

✕ **理由 2**
文字太貼近完稿尺寸的邊緣，可能會被切到。

POINT

搞懂裁切標記與出血，
做出不會印刷失敗的檔案吧！

裁切標記是指製作印刷品時用來標示完稿尺寸的
裁切位置，或是多色印刷套色時的必要記號。位於
四個角落的裁切標記稱為「四角裁切線」，一般會
預留比完稿尺寸天地左右各 3mm 的範圍，此區域
稱為「出血」，出血線便是用來界定出血範圍。為
何必須預留比完稿尺寸大的裁切範圍？這是因為
印刷廠為了大量生產，會在一張大尺寸的紙上並排
輸出多張稿件，再依裁切線的標記裁切。裁切位
置多少會產生誤差，若沒有出血範圍，一旦出現
些許誤差，就會露出紙張顏色（白底）。同樣的道
理，若太貼近完稿邊緣的要素，也可能會被裁到。
所以若有文字等重要元素，請配置在完稿尺寸內縮
3mm 的區域內吧！

紅色虛線代表
裁切後的完成
尺寸。綠色線
是出血線，藍
色線是內縮
3mm 的線。

右圖就是裁切位置偏移的例子。
NG 例不僅出現白邊，還切到文字。

難度：★ ★ ★ Design & Text = Junya Yamada

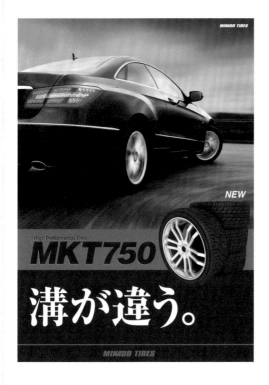

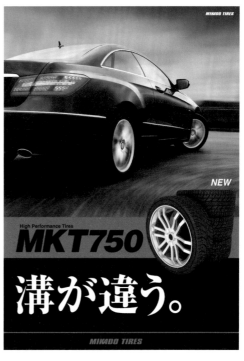

A

B

 提示 請仔細觀察黑色油墨部分吧！

B

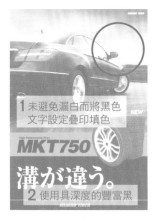

GOOD ↓

✓ **理由 1**

考慮到套印不準的影響，替黑色文字設定成疊印填色。

✓ **理由 2**

底部的黑設定為豐富黑（Rich Black）。具深度的濃黑色，饒富高級感。

NG ↓

✗ **理由 1**

黑色文字沒有設定疊印填色。若套印不準，會看見白底。

✗ **理由 2**

底部的黑設定為 K100%。看起來有點像灰色，與 GOOD 範例相比較缺乏凝聚力。

POINT

印刷品請靈活運用黑色的種類

印刷時用來表現黑色的有「單色黑」、「豐富黑」和「四色黑」，各自有其特徵及注意須知。「單色黑」是用 K100% 表現的黑，經常用在文字和細線上。此時，為了避免受到套印不準的影響，會設定疊在其他版上的黑色，也就是執行所謂的「疊印填色」。很多印刷廠會把單色黑自動設定為疊印填色，因此請務必自行加以確認。「豐富黑」是用不同比例的 CMYK 調和而成的黑，呈現出來的黑色具有深度韻味。一般最推薦「C40%／M40%／Y40%／K40%」的設定。「四色黑」如文字所示，意指用 CMYK 全部 100% 表現的黑。由於會使用到大量油墨，不容易乾，同時易衍生許多問題，基本上應盡量少用。

左邊沒有設定疊印填色，右邊有設定。沒有設定疊印的版面，一旦套印不準，就會出現漏白，有設定的則不會受影響。

Q

45　樂園飯店的網站，效果較好的設計是哪一個？請說明原因。

難度：★ ★ ★　Design & Text ＝ Akiko Hayashi

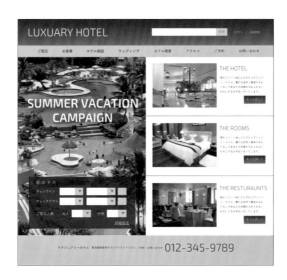

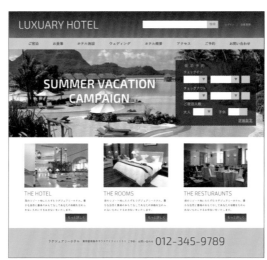

 提示　請觀察版面的分割方式吧！

GOOD ↓

✓ **理由 1**

網頁開啟的瞬間，象徵整體形象的全景照首先映入眼簾，容易想像樂園的全貌。

✓ **理由 2**

將預約視窗配置在畫面上半部。

NG ↓

✕ **理由 1**

將版面分割成左右兩半，網頁開啟時，會不太清楚該先看哪邊。

✕ **理由 2**

將預約視窗配置在畫面下半部，對於想預約的使用者而言，是不太親切的設計。

POINT

網頁開啟瞬間的印象很重要。
請避免讓使用者迷惘的版面。

本次的兩個範例，哪一張展現的樂園設施較具效果呢？首先來看看照片處理的差異吧！GOOD 範例將漂亮的自然景色橫放以表現廣闊感，這樣的作法效果較好。使用者點開網頁的瞬間會先看到美麗的全景照，之後再自然地引導至下方的設施資訊區域。加上預約視窗也位於網頁上半部，不會流失為了預約而造訪的使用者。

反觀 NG 範例，網頁點開瞬間，會先看到左右分割的版面。此時使用者會困惑要以右半邊為主？還是左半邊為主？設施整體的照片也很可惜地被裁切成直長型，無法傳遞設施的魅力。此外，重要的預約視窗配置在版面下半部，對於想預約的使用者而言，是不太親切的設計。

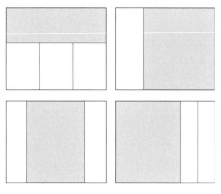

版面分割，明確地突顯主要區域很重要。
各圖中的灰色部分是主要區域。

難度： ★ Design & Text = Akiko Hayashi

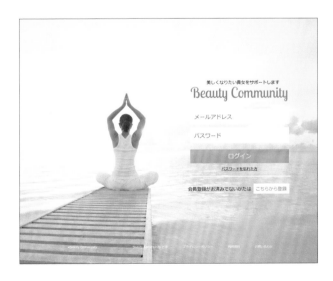

提示 請試著想想現在流行的會員制網站登入頁面吧！

B

1 背景用圖片呈現
能夠傳達網站形象

2 沒有繁瑣的說明

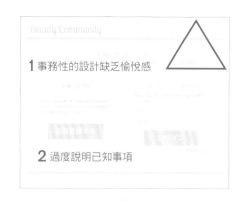

1 事務性的設計缺乏愉悅感

2 過度說明已知事項

GOOD ↓

✓ **理由 1**

滿版的背景圖，有效傳達網站的形象與概念。

✓ **理由 2**

將登入與加入會員的相關說明整合在一起。

NG ↓

✗ **理由 1**

事務性的設計，無法讓人感受到愉悅的感覺。

✗ **理由 2**

過度說明已知事項。

POINT

登入畫面也是
傳遞網站概念的頁面

現在幾乎所有人都能毫無問題地完成登入或加入會員的操作，過多說明的公式化登入頁已經過時了。只要有表格、「加入會員」和「登入」按鈕，使用者就知道該怎麼做，因此 NG 範例中過多的說明空間根本就不必要，應該讓使用者先看到登入頁面中更有趣的部分。

最近很常看到像 GOOD 範例這類滿版配置背景圖、富時尚感的極簡化登入畫面。利用符合網站概念的圖片，設法勾起非會員的加入意願。其他還有每當連結就會變更畫面、或是登出後會自動連結至登入畫面等饒富趣味的設計。用作手機版登入畫面時，即使縮小也幾乎不會改變視覺印象，依舊維持統一感，也是一大優點。

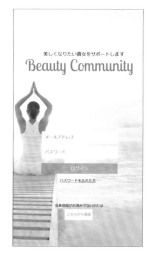

手機版的
登入畫面例

來看看智慧型手機網站的介面。
以下各自有欲解決的目的，
哪種介面表現較能實現目的？
請各別用線條連結起來吧！

想要盡可能引導操作 以避免產生困惑	想要讓人強烈 注意到選單	想要瞬間切換 多樣資訊	想要提供多種選項 以取得適當資訊

標籤式選單

系統主畫面

下拉式選單

互動視窗

mini Q18
APP 介面

Design & Text = Akiko Hayashi

下面的例子是手機 APP 的介面。
① ～ ③ 分別屬於何種類型？

※ 提示：以下有條列型、圖示型、磚塊或網格型等 3 種類型。

①

exercise *Navi*

🎳 Bowling	❯
⚽ Soccer	❯
🏓 Table Tennis	❯
🏏 Baseball	❯
🏈 American Football	❯
🏋 Weight Lifting	❯
🚲 Cycling	❯
🏃 Running	❯

（ 　　　 ）型

②

exercise *Navi*

🎳 Bowling	⚽ Soccer	🏓 Table Tennis
🏏 Baseball	🏈 American Football	🏋 Weight Lifting
🚲 Cycling	🏃 Running	

（ 　　　 ）型

③

exercise *Navi*

🎳 Bowling	⚽ Soccer
🏓 Table Tennis	🏏 Baseball
🏈 American Football	🏋 Weight Lifting
🚲 Cycling	🏃 Running

（ 　　　 ）型

A17

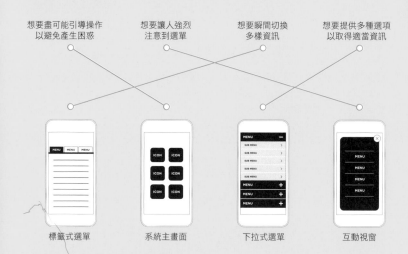

想要盡可能引導操作
以避免產生困惑

想要讓人強烈
注意到選單

想要瞬間切換
多樣資訊

想要提供多種選項
以取得適當資訊

標籤式選單　　　系統主畫面　　　下拉式選單　　　互動視窗

請依目的來提供智慧型手機的使用者介面吧！
「想要盡可能引導操作以避免產生困惑」者，可直接提供圖示按鈕以利點按。「想讓人強烈注意到選單」者，可用互動視窗讓視窗顯示在最前面。

「想要瞬間切換多樣資訊」者，可活用有效利用面積的標籤式選單。「想要提供多種選項以取得適當資訊」者，則適合使用具階層結構的下拉式選單。

A18

②

① → 條列型
② → 圖示型
③ → 磚塊或網格型

① 是最簡單的選單類型。字數多、或是有次選單時很好用。② 是強調圖示的選單，帶有流行感。由於是橫向並排多個圖示，因此可在單一畫面中顯示多個選單。③ 可說是 ① 條列型和 ② 圖示型

的中和型。井然有序的排列具俐落感，加上不只直向、左右也可展開，連結瞬間可快速判斷出選項的所在位置。

作者簡介 & 照片版權聲明

ハラ ヒロシ　Hiroshi Hara

1975 年生，現居日本長野市，是網頁設計總監兼設計師，同時也是 Design Studio L（有限公司）常務董事。作品散見於《web creators》、《MdN》、《MdN Designer File 2004》、《Web 年鑑 2001》、《月刊 Web DESIgN》（韓國專門雜誌）、《Digistar Vol.1》等設計雜誌。著有《給設計師的 3 行配方・明信片設計・Illustrator&Photoshop》（書名暫譯，翔泳社出版）等書。

http://www.ultra-l.net/

ハヤシ アキコ　Akiko Hayashi

厭倦東京的生活，為求慢活而移居日本三重縣，透過遠端作業活躍於東京和海外工作的平面兼網頁設計師，作品特色是充滿個性的用色與生動的設計風格。著有《設計就該這麼好玩！版型 1000 圖解書》、《設計就該這麼好玩！配色 1000 圖解書》、《設計就該這麼好玩！LOGO 1000 圖解書》（中文版皆為悅知文化出版）等書。

http://akikohayashi.com

平本 久美子　Kumiko Hiramoto

網頁兼平面設計師，現居日本奈良縣。主要經手企業網站和女性取向的設計，同時從事設計書籍的撰寫工作。著有《設計就該這麼好玩！版型 1000 圖解書》、《設計就該這麼好玩！配色 1000 圖解書》、《設計就該這麼好玩！LOGO 1000 圖解書》（中文版皆為悅知文化出版）等書。同時也身兼「Code for IKOMA」團隊成員，致力於用 IT 力量解決地方課題。

http://www.19760203.com/

ヤマダ ジュンヤ　Junya Yamada

平面設計師。2000 年開始以自由工作者身分接案，以群馬縣為主要活動據點。除了廣告、LOGO、包裝等各種設計工作外，也撰寫設計相關書籍。著有《給設計師的 3 行配方・LOGO 設計・Illustrator》（書名暫譯）等書，共同著作有《Illustrator 反查設計事典》、《LOGO 設計的 1000 個創意》（書名暫譯，皆為翔泳社出版）等書。

http://www.ch69.jp/

照片版權：Q01〔PIXTAABC〕PIXTA（ピクスタ）／ Q02〔PIXTAamok〕PIXTA、ペイレスイメージズ／ Q04〔paylessimages〕-stock.foto ／ Q05〔pressmaster〕〔mangostock〕〔Stephen Coburn〕〔FotolEdhar〕- stock.foto ／ Q06〔sellingpix〕-stock.foto ／ Q10〔PIXTAYellowj〕PIXTA ／ Q12〔etse1112〕-stock.foto ／ Q13〔konradbak〕-stock.foto ／ Q14〔Paylessimages〕〔Michel Angelo〕-stock.foto ／ Q16〔パレット〕PIXTA ／ Q19〔Roman Sigaev〕-stock.foto ／ Q20〔morten-art〕- stock.foto ／ Q21〔contrastwerkstatt〕〔Christian Hillebrand〕〔Lucian Muset〕〔Dmitry Ersler〕-stock.foto ／ Q22〔stocksolutions〕-stock.foto ／ Q25〔PIXTAHero556〕PIXTA ／ Q26〔PIXTAGou〕PIXTA ／ Q28〔Stefan Schurr〕-stock.foto ／ Q29〔mykeyruna〕-stock.foto ／ Q30〔Ariwasabi〕〔LanaK〕〔bonninturina〕〔Kzenon〕-stock.foto ／ Q32〔50/50〕PIXTA ／ Q34〔PIXTA【Tig.】Tokyo image groups〕PIXTA、〔PIXTAtooru sasaki〕PIXTA、ペイレスイメージズ／ Q35〔Franz Pfluegl〕-stock.foto ／ Q36〔1dbrf10〕- stock.foto ／ Q38〔naka〕〔Acik〕〔DavidMSchrader〕〔Ralf Gosch〕-stock.foto ／ Q44〔Maksim Toome〕-stock.foto,〔Vladislav Kochelaevs〕-stock.foto ／ Q45〔Shariff Che'Lah〕〔Chad McDermott〕〔Andrejs Nikiforovs〕〔Chad McDermott〕〔David Pruter〕-stock.foto ／ Q46〔Maygutyak〕- stock.foto ／ miniQ13 ペイレスイメージズ／ miniQ14〔denebola_h〕- stock.foto ／ miniQ15〔svetaorlova〕-stock.foto